Tu aimais aussi la vie,
La vie t'aimait,
Toi le pachyderme du cœur
la vie t'a trompé,
pour avoir aimé trop de vies
en même temps

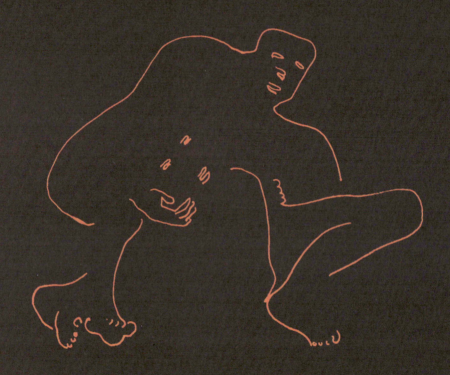

艺术大家
阿兰·布尔保奈

策划：张天志

苏菲·布尔保奈
[法] 阿涅丝·布尔保奈 编著
曲晓蕊 等译

Alain Bourbonnais

☀ 他是全球界外艺术构建者
　他打破艺术壁垒，他重构艺术定义
　今天，他的作品首次登陆中国！

上海大学出版社

图书在版编目（CIP）数据

艺术大家阿兰·布尔保奈/（法）苏菲·布尔保奈，
（法）阿涅丝·布尔保奈编著；曲晓蕊等译. -- 上海：
上海大学出版社，2020.6
ISBN 978-7-5671-3870-4

Ⅰ.①艺… Ⅱ.①苏… ②阿… ③曲… Ⅲ.①艺术－
作品集－法国－现代 Ⅳ.① J156.509.5
中国版本图书馆 CIP 数据核字 (2020) 第 093279 号

策　　划　　张天志
责任编辑　　农雪玲
书籍设计　　张天志　缪炎栩
技术编辑　　金　鑫　钱宇坤

艺术大家阿兰·布尔保奈

[法] 苏菲·布尔保奈　[法] 阿涅丝·布尔保奈 编著
曲晓蕊　张珊沫　张　笑　张奇峰　赵　凡 译

出版发行　　上海大学出版社出版发行
地　　址　　上海市上大路 99 号
邮政编码　　200444
网　　址　　www.shupress.cn
发行热线　　021-66135109
出 版 人　　戴骏豪

印　　刷　　上海颛辉印刷厂
经　　销　　各地新华书店
开　　本　　787mm×1092mm　1/16
印　　张　　7
字　　数　　140 千
版　　次　　2020 年 7 月第 1 版
印　　次　　2020 年 7 月第 1 次
书　　号　　ISBN 978-7-5671-3870-4/J·537
定　　价　　68.00 元

版权所有　侵权必究
如发现本书有印装质量问题请与印刷厂质量科联系
联系电话：021-56152633

Alain Bourbonnais

建筑师 – 画家 – 雕塑家 – 收藏家

前 言

阿兰·布尔保奈，不拘一格

当然了，作为他的女儿，我们见证了他的不同侧面：严肃认真的建筑师，兴趣广泛的艺术家，孜孜不倦的收藏家和始终在场的大家长，尽管他总是事务缠身！

严肃认真的建筑师：

他是在《今日建筑》上广受盛誉的建筑师，除了那"马贩子似的胡子"[米歇尔·哈贡（Michel Racon）总是这么说]，他还总是戴着领结，那是标志职业身份的经典装束。我们至今难忘他与"事务所的同事们"一起度过的那些赶工（参加竞赛的作品）的不眠之夜激动人心的气氛，我们跟他们一起野餐、在他们工作时帮忙复印——那是最早发明的复印机，每张文件都要过3次机器。

我们也曾满怀骄傲地参加各处竣工仪式：卡昂大剧院、圣克鲁教堂、RER地铁Nation站……

兴趣广泛的艺术家：

为了与世隔离专心创作，他给自己找来一件糕点师的服装，染成粉红色，戴上饰有丝带的瓜皮帽：他年轻时的旅行速写，主要记述了他在意大利的所见。无论素描、油画、雕塑还是版画、电影……他都逐一涉猎。

素描：他很小的时候就开始画油画，先是描绘他出生的小镇，后来渐渐转向表现主义以及那标志性的"荒诞情色主义"。

油画：说到雕塑就不能不提突卟郎（Turbulents），那些外表凶悍的活动人偶，延续了胡日玩狂欢节（Rougevin）或卡扎尔化妆舞会（Bal des Quat'z'Arts）的传统，名字也千奇百样，比如纯真魔法、双面宝贝、欲望屁精、塞莱斯蒂娜、崔西克罗……我们曾帮忙用薄纸粘在那一个个铁架子上……我们是挺喜欢的，但也不能天天如此。

还有那些用捡来的浮木做的木雕，或是用软木树皮、骨头——他两个女儿到科西嘉岛的卡拉罗萨海滩上捡来所有可能用得上的材料……我们是挺喜欢的，但也不能天天如此。

总之，他派两个女儿到科西嘉岛的卡拉罗萨海滩上捡来所有可能用得上的材料……我们是挺喜欢的，但也不能天天如此。

版画，或者说冲压版画：从"布祖一家"和"痒痒挠"开始，每个周六、周日，在迪西冷飕飕的工作室里，我们都要给版模上墨……"我一直都很喜欢！"阿涅丝说。

电影：其中有疯疯癫癫的突卟郎的纪录片[西蒙娜·勒卡雷各布工作室的艺术家的纪录片]，也有一些雅

艺术大家 Alain Bourbonnais

伽利马（Simone Lecarré-Galimard）、埃米尔·哈提耶（Emile Ratier）、佩佩·维涅（PépéVignes）], 去开会的时候，我们经常会留在他们家里吃晚餐……我们都很喜欢！甚至还有德尼丝·雷内（Denise René）家中，去乡下各处的露天垃圾场寻找材料，我们一直都很喜欢那些看似不可能的惊喜！

孜孜不倦的收藏家：

我们陪他去逛跳蚤市场，去塞蕾丝·弗朗科（Cérès Franco）、让－保罗·法旺（Jean-Paul Favant）甚至还有德尼丝·雷内（Denise René）家中，去乡下各处的露天垃圾场寻找材料，我们一直都很喜欢那些看似不可能的惊喜！

然后，就出现了流星般一闪而过的人物——让·杜布菲，这次相遇为我们所有人带来了一项全新的任务：雅各布工作室。感谢这个额外的任务，其中一些至今还是我们的好朋友。出于对创作的热爱而与很多人结下了深厚的友谊，其中一些至今还是我们的好朋友。

事实上，布尔保奈和杜布菲的收藏之间有着不同特点，其中最大的不同，就在于布尔保奈一直非常强调"与创作者面对面"。

诚然，布尔保奈因为受到杜布菲的信任而深感荣幸，但他从来没有想要复制后者的原生艺术收藏，因为他对此不感兴趣……一点都不！不过，他以杜布菲为榜样，逐渐丰富着自己的收藏，并且对他的"创作者群"有着深深的敬意和喜爱，很多人都乐于宣扬这一点！

始终在场的大家长：

他很有威严，但也被大家爱戴，因为，他用自己的方式照顾着两个女儿：去平日里每天的午餐、所有周末和假日，都与家人度过；他带我们到处走：去各种画廊（不过参观美术馆和博物馆是我们跟妈妈的保留节目）、实验剧场、圣日尔曼德佩区的爵士俱乐部，去双叟咖啡馆跟朋友们小酌，还有不计其数的聚会垂钓……除了最后一个，其他的我们都很喜欢！

现在，他留下的这艘大船、这座奇幻工厂，要由我们来掌舵了，而我们才越来越深地意识到他毕生创作的规模和无数侧面，而我们唯一的问题就是："可他是怎么有时间来做所有这一切的？莫不是在20世纪，时间的流逝要慢一些？

苏菲·布尔保奈、阿涅丝·布尔保奈

An Outstanding Artist
阿兰·布尔保奈

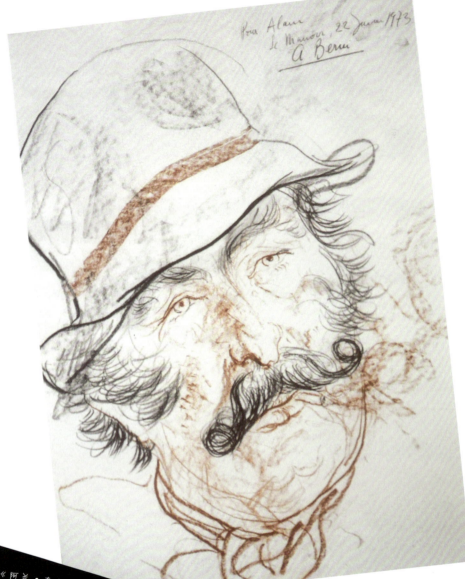

《阿兰·布尔保奈画像》
安东尼奥·贝尔尼（Antonio Berni），1973

目录

亲爱的凯洛琳、苏菲、阿涅丝和克劳蒂娜 / 1
阿兰·布尔保奈：一位艺术家、收藏家不可抑制的激情 / 4
阿兰·布尔保奈——从建筑到原生艺术 / 6
这个男人来自另一个种族，另一个国家 / 13
"这是我的手杖，我的血肠，我喷发的熔岩，我的食粮"
——阿兰·布尔保奈 / 14

雕塑家 / 16
突卟郎 / 21
"我最重要的作品，就是这些突卟郎；它们是我养的……是我的族人。" / 25
我喜欢 / 26
波－布伊布伊 / 31
短片…… / 33
突卟郎帮（2号） 梦中之梦（暂名） / 34
……还有戏剧 /36

画家 / 37
油画作品 1963-1975 / 40
版画 / 43
布祖一家 / 45
"所有这些发明……" / 50
《PI-N 装》 / 52
挂毯 / 56
门板 / 57
素描 / 60
信封 / 65
艺术家阿兰·布尔保奈 / 68
生平 / 72
剪报 / 75

建筑师 / 82
园林建筑景观 / 90
致谢 / 102

亲爱的凯洛琳、苏菲、阿涅丝和克劳蒂娜

我是怎么认识阿兰的呢?有天晚上,夜半时分,我在刺客餐厅①门口看到了刚从里面出来、派头阔绰大方的他,在一大群人的簇拥下谈笑风生。

几星期以后,有天早上——可能是一个春天或者夏天的清晨——他正在准备一份参加竞赛或者是考证的作品。从马拉凯河岸大街走进弗士厅,一进门就能看到倚墙放着一排画框。他站在一张大幅的色彩鲜艳的作品面前,看上去一夜没睡,也可能是几夜没睡了,眼睛赤红,翘着杜米安式的胡子,正在往画面上加上最后几笔。现在回忆起来,画的好像是一朵巨大的红花,有一张桌子那么大,不过我现在也不那么确定。

尽管他红着眼睛,顶着流浪汉似的胡子,但看上去还是散发着醒目的、几乎触手可见的无穷精力,这从他下笔的迅速决绝就能一眼看出来。他用画刷迅速地在画布上挥洒,间或从左手攥着的颜料罐里重新蘸满水粉颜料。

他停下来,稍稍退后仔细端详了一番,随后他对他的"黑奴"②说:"可以啦,画完了。你可以叫老板娘③来了",嘶哑的嗓音,一听就知道他熬过了好几个不眠之夜。

我惊奇地发现了刺客餐厅的这位快乐饕餮客的另外一面,禁不住走上前去对他说:"你就是布尔保奈?如果你有需要,参赛竞标什么的,不管什么项目,我都愿意来跟你一起干,感觉还挺有意思的。"

① Les Assassins(刺客餐厅)是巴黎六区圣日耳曼-德佩区一家著名餐厅和夜店,位于雅各布街40号,靠近巴黎国立高等美术学院。
② 20世纪五六十年代,巴黎建筑师们的"黑话"之一,他们会把其他建筑师的助手戏称为"黑奴"。
③ 当时建筑学院的学生主管叫拉夫尼埃尔(La Fournière),这个姓的字面意思是"面包店老板娘"。

他看了看我，眼神犀利又充满怀疑，冷淡地说：
"你开玩笑么？"
"不，我是认真的，我叫杜南。"
"得了，不是真的吧。"他笑了。

但我当时说的的确是真的。你们知道的，此后很长一段时间里都是这样。从雅各布路的公寓，到大学路100号的小院，再回到雅各布路，又到迪西磨坊赶交工程稿的无数个不眠之夜，中间还掺杂着不知多少次盛大的晚餐和钓鲤鱼。

多少年了？4年、5年、6年……也不是没有间断，我们断断续续地、每次都因为某个项目而重聚一堂，分享欢笑与汗水。我从不知道还有什么地方诞生过如此多的"快乐劳动"。

我说"我"因为是我自己在讲述，但实际上应该是"我们"，我们这帮朋友隔三差五就拎着箱子到布尔保奈家住下，凯洛琳会打理一切，她就像是我们这群人的妈妈。

随着一个又一个项目、竞标的完成，姑娘们也渐渐长大了：苏菲一早就表现出大家闺秀的风范——很早，大概四五岁的时候，她就已经是个说话讲究、举止得体的姑娘，跟她比起来，来往于家中的好多朋友，其中不乏一些臭名昭著的家伙，简直要自愧不如。还有阿涅丝，那时候她还一脸纯真、圆滚滚的。她俩的头才刚刚够得到画图桌的边缘，仿佛一眨眼，她们的个头就窜起好高。

幸好还有日历提醒着我们时间的流逝，否则我们会完全忘记时间，沉浸在高涨的工作热情中，沉浸在那紧紧包围着他、也紧紧包围着我们的欢乐气氛中。我们是如此乐在其中，以至于已经不分彼此，以至于那个巨大的蛋糕一样的锡拉库萨大教堂跟我们在市集上玩射击游戏赢来的鸭子（那个在迪西的水渠里沉了底的倒霉家伙）都是同样重大的事件；而在梅纳尔家吃炖小牛头的那天晚上，应该是场大聚会吧，可我已经记不清另一道菜是不是卡昂剧院的大吊灯了——当然还有管子工—雕塑师先生的谦虚回答：
"那您呢，先生，您做了什么？"
"呃……几个教堂……"
当然还有一些令人炫目的平面图、缅甸金边的大使馆、可爱的阿涅丝把头埋在盛着奶油草莓的高脚盘里的样子，还有跟乔·特莱亚、威尔森、托巴尔一起在蒙马特高地一间全部漆成粉红色的舞厅里排练《士兵的故事》……

艺术大家

都混在一起……

只要想到这些,我就发现自己嘴边泛起笑容,只要想到这些泪珠就滚落下来。

<div style="text-align:right">

请接受我的拥抱,

WLAD

</div>

安德烈·杜南(André Dunin,建筑师)1988 年 6 月 28 日于巴黎

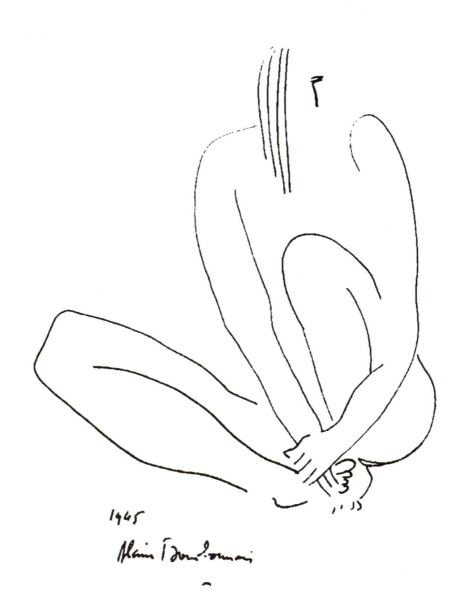

阿兰·布尔保奈：一位艺术家、收藏家不可抑制的激情

在艺术领域，所有真正的收藏都是一幅自画像。它不仅向我们展示出人物性格的不同侧面，还有他所经历的所有戏剧性的历史瞬间。通过这些精心挑选、细心累积的藏品，我们看到一个敏感心灵的投影，以及它那些充满矛盾的侧面。阿兰·布尔保奈的收藏也无法逃脱这一规律，或者说，这正是它们的品格和魅力所在。人们甚至可以说，今天在奇幻工厂展出的每一件作品，它们的创作者都从某个角度契合了昔日主人浓烈、多彩的性格的某一方面。

我发觉，与大多数艺术家相比，我们在阿兰·布尔保奈身上更加强烈地看到收藏与创作活动的密不可分。或者说，这两种活动，尽管毫无相似之处，却都遵循着同样的必然原则：发现作品、将它们带回家中收藏、如饥似渴地观察和理解，并汇集在本人的作品四周，共同构成令人愉悦的环境、一个充满灵感并激发创作的氛围。就如同杜布菲既是画家、作家，也是原生艺术的推广者一样，阿兰·布尔保奈的事业也是三位一体的。白天他是建筑师，被责任压得喘不过气来（他有时会抱怨说，这就是成功的代价），只有晚上、周末和假期，他才能让自己隐藏的一面出来透一透气。不过，只有在他自己的秘密花园里，在制造突卟郎、"痒痒挠"、服装和其他"PI-N装"作品（这也是他的《你好巴扎》和《乌尔卢普》①）和构建他的古怪收藏的时候，这一面才真正迸发出来。

这种秘密创作也是阿兰·布尔保奈所有收藏的一大共性。迫切地需要在城市生活的压力和职业生涯中对经济成本、技术局限、科学计算的权衡与不断妥协之下重新找到生活的平衡，另辟蹊径，在想象国度的庇护之所、在城市的角落和乡间僻静之处搜集各种千奇百怪、跟他自己的作品一样无法归类的作品，以及和他同类的创作者。这是对氧气和自由的需要，无需见证、百无禁忌的自由，带来犹如

① 让·杜布菲的代表作 *Coucou Bazar*（纽约1973，巴黎1974，都灵1978）和 *Hourloupe*（1962-1974）。

"重生"的愉悦。总而言之，这是一个不堪重负的巴黎建筑师为自己争取到的（与他本人一样另类的）漫长假期。

初相识，布尔保奈就在通信中向我讲述过他创作滑稽情色歌剧的梦想，并希望以此掀起一场新的艺术运动——BEC（当代情色巴洛克）。他后来在电影《突卟郎帮》中小试牛刀，我们看到他在片中跟那些想象的多性怪兽生活在一起，携手展开奇遇。

情色狂，布尔保奈？就像他的妻子凯洛琳说的那样，一个巨蟹座男人的"荒诞情色主义"并不会令人不快："令人诧异的，并不是他对性的痴迷——所有艺术家都或多或少有着这样的倾向——而是他就这样表达了出来，坦诚直率，毫无芥蒂！"我还想补充一点，这种混合了大量神圣和恐怖感的色情主义，也是一种歌颂生命的方式，它令病态得到升华，把我们最谵妄的幻想转化为一场简单的游戏，就像戏剧舞台上的怪兽一样易于操纵。此外，建筑师布尔保奈不是已经建造过两座剧院和一座教堂么？

<div style="text-align:right">

罗亨·丹尚（Laurent Danchin）
作家、艺术评论家

</div>

阿兰·布尔保奈——从建筑到原生艺术

作为建筑评论家和建筑史学家，1958年在《现代建筑史》一书中，我就大力赞扬了一位刚刚崭露头角的年轻建筑师，他的名字叫阿兰·布尔保奈。那时我还从未见过他本人，但见过他早期设计建造的一些作品，尤其是将在巴黎近郊的圣–克鲁建造的一座教堂的设计草图。那时候阿兰·布尔保奈只有32岁，是法国建筑界公认的新星和未来希望。

随着圣–克鲁教堂的完工，众人的希望得以证实，媒体称之为"未来的教堂"。这座教堂于1965年落成，无论是外形还是建筑工艺在当时都是独树一帜的。它外形独特，全部由尖角组成，错落有致，仿如一颗钻石。而在建筑工艺上更是大胆使用了全木材结构，营造出富于诗意的空间。

随后，这位年轻的建筑设计师又在众多剧院的设计竞标中大放异彩，其中两座具有代表性的剧院：卡昂剧院/文化中心和卢森堡国家大剧院。

卢森堡国家大剧院在建成25年后，还被卢森堡大公国的文化部长赞誉为"卢森堡最庄严宏伟的戏剧艺术中心和公众接待机构"，可见在市政官员们眼中，这座剧场的魅力丝毫没有因时间流逝而减弱。目前剧院正在维护翻新中，它始终受到卢森堡人的交口称赞和爱戴。用卢森堡文化事务副市长皮埃尔·弗里登的话来说："我们城市的大剧院，是一项技术上的巨大成功，它不但具有前瞻性和说服力，激发着人们的赞叹和敬意，并且饱含温情！它宁静、低调、纯真的外表融入精密的几何结构中，我们被融合了力量、高贵、简洁和精确的设计所深深吸引……我们的大剧院令人赏心悦目……"

从教堂到剧院，阿兰·布尔保奈的设计总是充满戏剧性和仪式感，而当我们了解了这位独特的建筑师的命运，我们就能够明白为什么他如此钟情于剧场类建筑的设计和研究，他甚至还是多功能厅的设计专利持有人。

艺术大家

就这样,我首先认识了建筑师阿兰·布尔保奈,他当时在建筑界逐步确立了自己的重要地位,规划建造了巴黎市中心第一个地铁城际快轨站(Nation 站),在欧塞尔建造了市立图书馆,在巴黎东部的唐布雷设计建造了一座占地 75 公顷的公园。1968 年,他获得市政建筑和国家宫殿建筑首席建筑师称号,1963—1967 年,他任国家美术学院教授、建筑系主任。阿兰·布尔保奈成了一位名人,即将被各种奖杯与项目委托所环绕。

可惜的是,外表的光鲜并不意味着内中了无缺憾。

自从阿兰·布尔保奈 1960 年在勃艮第地区的小镇迪西买下了一座乡间农舍,他就过上了双重生活。在乡下,他惊奇地发现了乡村文明的各种遗迹——旧农具、旧机器等,并开始收藏乡间集市上售卖的各式艺术品,来自巴西的还愿画、西班牙的杯垫……最后还开始用旧木头自己制作人偶。

他用了 10 年时间,令这些人偶成为他的标志性作品:突卟郎。

同时,还接连发生了很多事件。1971 年 9 月 15 日,《世界报》宣布让·杜布菲把原本计划赠予国家或巴黎市政府的原生艺术收藏赠给了瑞士,而瑞士政府则同意在洛桑建一座原生艺术博物馆。

由于洛桑的原生艺术博物馆要等到 1976 年 2 月才正式落成,在此期间,让·杜布菲在法国为自己找到了一位后继者:阿兰·布尔保奈。

布尔保奈不愿看到这批珍贵的收藏离开法国,因此向杜布菲建议找个地方专门收藏这些来自文化、艺术圈外的创作者的边缘性的作品。

出乎所有人的意料(因为杜布菲一向不习惯与人分享,总是怀疑合作者会歪曲他的理念),杜布菲不但十分赞成布尔保奈的提议,还给他寄去了一份名单,列出了 35 位原生艺术创作者的联系方式。

当时布尔保奈的办公室就在圣日尔曼 – 德佩区的雅各布街 45 号。他租下楼下临街的商铺,开了间自己的画廊,命名为雅各布工作室。

1972 年,在工作室开幕式上,展出了从杜布菲那里借来的一批阿洛伊丝的作品。阿洛伊丝是原生艺术收藏中最重要的艺术家之一,她的一生几乎都在瑞士的一家精神病院中度过,在那里创作了许多奇异迷人的绘画作品。

画廊开业之际，布尔保奈已经逐个拜访了杜布菲给他的联系名单上的每一位艺术家，因此有了一大批原生艺术收藏品。他延续着杜布菲的收藏理念，并发现自己能够轻而易举地收藏到大量优秀作品，因为除了杜布菲，没有人想过要买这些作品——在周围人看来，这些创作者都贫穷孤独、寂寂无名，他们的作品则既没有艺术价值也没有市场价值。

就这样，尽管并非初衷，布尔保奈还是成了一位艺术慈善家。杜布菲在 1974 年 2 月 28 日给布尔保奈的信中写道：" 我不知道您是怎么发现这么多优秀的、各不相同的创作者，并把他们聚集在雅各布工作室的。我非常赞赏您的成就并对这一巨大成功表示衷心祝贺。"

杜布菲这样说是因为在 10 年间（1972—1982），雅各布工作室一直非常活跃，以至于布尔保奈反过来向杜布菲引荐了很多自己发现并在工作室展出作品的艺术家，这些发现随后丰富了洛桑原生艺术博物馆的收藏。亚诺·帕赛（Jano Passet）、奈雅尔（Nedjar）、布尔勒（Burles）、维尔贝纳（Verbena）、盖泽尔（Geisel）等艺术家的作品陆续通过雅各布工作室进入了洛桑博物馆的收藏。

不过，杜布菲的原则是从不与原生艺术的创作者见面，与杜布菲不同的是，布尔保奈一家（布尔保奈全家人都参与了这项事业，不仅有他的妻子凯洛琳、两个女儿苏菲和阿涅丝，还有善良好心的女仆克劳蒂娜）与其发现并欣赏的创作者们都建立了非常深厚的感情，经常登门拜访他们、邀请他们到巴黎参加展览等。

1978 年 1 月 19 日，我与布尔保奈合作组织了一次令人至今难忘的展览——在巴黎现代艺术博物馆举行的 "特异艺术展"（Les Singuliers de l'Art），展览大获成功。该展览汇集了来自洛桑原生艺术博物馆的众多作品，馆长米歇尔·特沃兹本人也亲自到场，还展出了雅各布工作室的 345 件藏品。

但杜布菲并没有亲临展览，正如日后奇幻工厂建成时，他也没有亲自到场，我们会在下文讲到这一点。确实，他年事已高，当时已年近耄耋，也为这项事业奉献了很多，并且已经将它托付给了特沃兹和布尔保奈。正如他在 1978 年 8 月 13 日的信中写下的："我背痛难止，因此没法去见舒莫，只能在家中闭门不出，靠在椅子上回忆往事聊以慰藉。现在我决定退出原生艺术的推广工作，把这项事业交由您来负责。" 杜布菲曾经热情鼓励布尔保奈把自己的作品也放在雅各布工作室中展出。

"我发现它们非常出色，简直令人兴奋不已，带来极大满足感。" 杜布菲在 1973 年 5 月 9 日的一封信中如此写道。

艺术大家

用杜布菲自己的话说，他还一直"特别倾慕"布尔保奈创作的版画。

"它们展示出惊人的工艺技法"（1972年1月8日杜布菲信）。1975年1月2日杜布菲又进一步肯定了这一点："我非常喜爱布尔保奈的冲压版画，简直到了爱不释手的地步，而且非常好奇……布尔保奈的多元事业简直是当代世界最引人注目的现象之一。"

布尔保奈同时从事着多重事业：既是建筑师、雅各布工作室的主持者、原生艺术作者的探索和发现者，同时又是雕塑家和版画家。

因为自从1970年布尔保奈创作突卟郎开始，他的个人创作就在不断强化。1973年他在雅各布工作室展出了这些作品，转年又在里昂美术馆展出。这些是雕塑么？是的，因为它们是由拾来的木材、布料、细绳甚至还有骨头等其他小物件组装而成的，塑造出引人发笑的人物形象，而且它们还是可以活动的，出其不意，跳着圣吉①的舞蹈，像是愚比②老头，或者美院建筑系学生最喜爱的胡日玩狂欢节上的人偶。这些作品有着令人瞠目的、迷幻的外表，有时稍带情色，而艺术家又通过戏剧表演的形式强化了其中喷薄的生命力：1977年布尔保奈拍摄了以"突卟郎帮"为名的短片，同年又拍摄了第二部短片：《崔西克罗》，由8位女演员和1个嫁接在三轮车上的突卟郎主演。

在1980—1984年间，布尔保奈创作了"服装"系列，它们是一些半身赤裸的活动突卟郎，由女演员在内部操纵，他把它们称为"灵活的可穿脱外壳"。

这个时期，他还创作了第三部短片：《蕾丝商人奥索布克》。

与此同时，他也一直在进行版画创作：1973—1974年的"黑白布祖"系列，1976—1977年的"痒痒挠"，一系列共13幅50cmx60cm的人物画，还有1977年的"PI-N装"系列插画和拼贴画。

他的版画既不是蚀刻画，也不是单版画，他姑且称之为移印法。这些作品都是名副其实的孤本单品，因为尽管每幅作品都印了25张，每一张却都是独特的，每一张都被打乱。那些颜色、形状，或者用他的话说，每一张画中的衣饰都各不相同。

① 圣吉，即Saint Guy或Saint Guido，9世纪以后，对圣吉的膜拜在法国北部和比利时逐渐盛行。14世纪欧洲大瘟疫中，人们向圣吉祈祷，而后者会以"圣吉的舞蹈"来驱除人们身上的疾痛。
② 愚比，即Ubu，出自阿尔弗莱德·雅里（Alfred Jarry）创作的超现实主义戏剧《愚比王》（1896）。

布尔保奈既是艺术家又是技工，一直都是。作为建筑师，布尔保奈也会时常自己发明一些小玩意儿，混凝土染色剂、石板铺砌转成几何效果的瓷砖铺面、瓦片装饰的立面，令平平无奇的墙面绽放迷人色彩。布尔保奈亲自用工作室里的一台冲压机印制版画，这项工作没办法交由其他人完成，因为技术操作也是创作的一部分，操作手法、颜色都有逐步变化。一幅画中的粉色在另一幅画里鲜红欲滴，而原本红色的地方却变成了黑色，他凭心情随机给人物加上一顶皇冠或摘去短裤。他在冲压机上加了楔子，从而增加阻力，对冲压的全程控制也是为了达到特定效果，给平面的版画带来浮雕感。

对工艺的娴熟掌握由此为作品带来了形态和色彩上的无穷变化。对戏剧性、仪式感和再现原则的热爱令这位原本专注于剧场建筑的建筑师自然而然地转向了戏剧舞美设计。1957年他为拉姆兹和斯特拉文斯基合作的《士兵的故事》做舞台设计，而演出地点就是他设计建造的卡昂大剧院。随后他还为巴黎香榭丽舍大剧院的两出剧目设计了舞美。

随着时间的流逝，雅各布工作室的研究活动与洛桑原生艺术博物馆渐行渐远，布尔保奈减少了对精神病患作品的关注，逐步向民俗艺术倾斜，而这一倾向随着两年后他的工作中心由巴黎转向迪西而愈加明显。他在乡下建起了自己的收藏馆，这里并不是一个博物馆，而是热闹的节庆场所，时常举办木偶剧、嘉年华活动、集市和马戏表演。

我曾对布尔保奈说过："你应该建一座自己的古玩店……一个疯狂建筑师的奇幻旅程、时空漫步。"这就是奇幻工厂，它在1983年9月正式向公众敞开了大门。

正如我所期望的那样，这位厌倦了理性建筑、渴望打破所有秩序的建筑师将自己的才华统统倾注在这座由谷仓改造而来的收藏馆里。布尔保奈在谷仓里设计了充满隐秘氛围的展览路线，由一个个小房间组成的迷宫。人们偷偷摸摸地推开一扇扇遮掩的门，又带着寒颤与恐惧走出来，离开那个黑色房间，里面歪七扭八地躺倒着马沙尔的填充娃娃；爬上又窄又陡的楼梯、穿墙而过，再走进屋顶阁楼，脚步声被地上厚厚的地毯吸走……一切都笼罩在奇异的氛围下，处处都出人意料，这是一个非同寻常的世界，充满危险，充满魔力。

从创作突卟郎开始，布尔保奈就追随着杜布菲的声望和脚步，踏入了原生艺术领域。

当然，不管是杜布菲还是布尔保奈，在沉浸于原生力量、追求质朴表达的同时，都无法抹去自己此前所受的教育和文化熏陶。布尔保奈的突卟郎，就像杜布菲的《你好巴扎》，他们的作品不管再怎

么与埃米尔·哈提耶（Émile Ratier）和皮埃尔·阿维扎（Pierre Avezard）①相近，实际上也还是与之平行而并非同一条道路。如杜布菲所言，他们两人的创作都是"在原生艺术之风的吹拂下"诞生的。

布尔保奈的突卟郎是对身为建筑师的自己喧闹的巴黎生活的对立呼应，他也以此提醒那些一本正经的公务员、决策者们，那些整日表情严肃、正襟危坐在会议桌旁，沉溺于权力斗争的所谓精英们：生活，真正的生活，其实在别处——爱、幻想、幽默、自由以及游戏。

他还曾写过一出滑稽歌剧，叫作《波–布侬布侬》，还想要亲自将它搬上舞台。1984年，他的作品《服装》在一部电视电影（勃艮第法国三台）中出镜，它们在迪西的小教堂里表演，对话和背景音乐都是由他自己创作的。

从1980年开始，感到自己不可能再实现建筑梦想、造出理想中的建筑，布尔保奈回到迪西，用回收材料（铁轨的枕木、旧瓦片等）在奇幻工厂的花园里建了一座工作室，这个造型奇特的建筑可以说是他原生艺术建筑理念的体现。在此之前，他还在园子里建了一座棚屋——木塔，居高临下俯瞰着整个村庄和脚下的湖水，现在人们经常能在有关边缘建筑的图书封面上看到它。他最初的想法是给突卟郎建一座房子。这座野生的建筑一直矗立在那里，不远处就是皮埃尔·阿维扎的旋转木马和他自己建的23米高的木质埃菲尔铁塔，它们无畏地挑战着每一场即将来临的暴风雨。

在布尔保奈生命最后的8年中（他于1988年死于肺血管栓塞），他创作了一系列名为《无题》的作品，剪纸、拼贴、在墨水画上面粘着毛发，还有另外一些用中国墨和彩色铅笔加以强化色彩的小幅情色画，这些无疑是他作品的顶峰。

他很喜欢收集各种破烂：破布片、螺母、别针、内衣纽扣、破旧的眼镜，还有各种线头，他用它们装饰了自己的梦。整天坐在工作台前剪切、拼接、粘贴、劈木头、拧螺丝，他脑中萦绕的都是嘉年华的景象、中世纪的疯人节，还有他在美院学习时学生们搞的滑稽可笑的游行表演。他出来迎接你们的时候，一只手拿着拉伯雷的巨人，另一只手里是阿尔弗莱德·雅里的愚比王。他嗓门很大，翘着马贩子似的小胡子，脑袋上扣着没个形状的帽子。他烟不离手。他吃起饭来狼吞虎咽。我管他叫卡拉巴斯侯爵，来纪念穿靴子的猫。而杜布菲则把布尔保奈一家人——这奇幻工厂不可分割的一部分，叫作

① 这是两位原生艺术家：埃米尔·哈提耶（1894-1984），一位生活在法国南部的双目失明的农民，创作了许多奇异的有活动组件的木雕作品，转动可能发出有趣的声音，他本人也是借助不同的摩擦音来组装作品的。皮埃尔·阿维扎（1909-1992），人称"小皮埃尔"，因为是早产儿，他身材矮小，生下来就聋且半盲。他的代表作是一个由旧铁皮制成、马达驱动、伴有音乐的巨大装置，由各种生活场景、人、动物、汽车、火车、航天飞机、埃菲尔铁塔等活动部件组成，叫作"旋转木马"，现保存于奇幻工厂的庭院里。

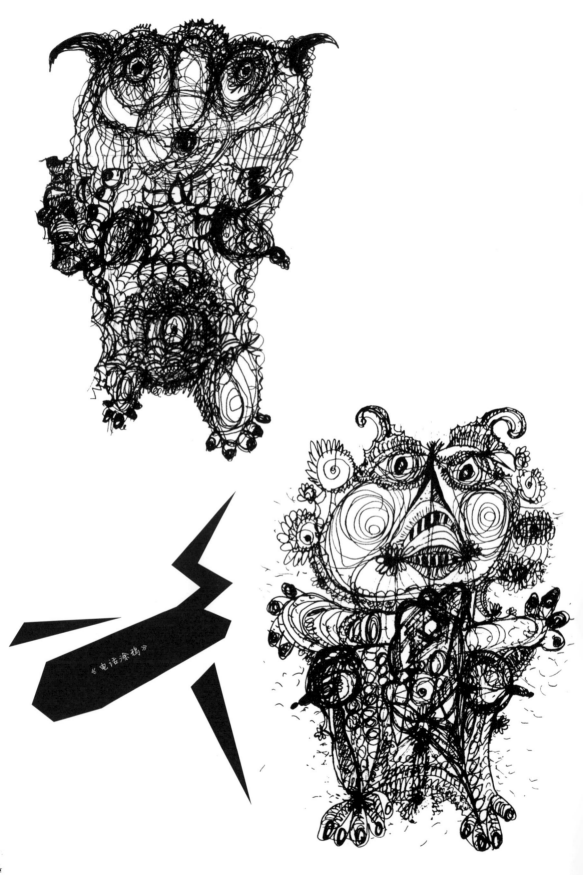

《电话涂鸦》

艺术大家

布尔保奈马戏团。

奇幻工厂,那令人瞠目的奇幻工厂……

<p align="right">米歇尔·哈贡(Michel Ragon)</p>

这个男人来自另一个种族,另一个国家

 他跨越群山,通晓火的语言,他熟悉所有的路线、每一条小径。他不喜欢半吊子,因为他自己做什么都是全力以赴、精益求精;他知道如何跟疯疯癫癫的创作者们相处,并对他们礼敬有加。第一次见到阿兰·布尔保奈和他的部落,我就为他身上散发的领袖魅力而折服。他眼神犀利,在他眼中仿佛还能看到童年的恐惧,只有极少数人在成年之后还保留着它。我见过他眼里大大的泪珠。他自己也是创作者,但他在言谈中总保持低调和谨慎,很少提及这一点,不管是造型艺术还是建筑作品。这关乎他的荣誉。真正有才华的人从不炫耀。尽管他的诽谤者们并不乐意,阿兰创作了"标准之外"(界外)的作品,脑袋里满是新鲜主意,不仅如此,他把它们一一变成了现实……还让它们真正走进了现实。他拯救了很多"界外"艺术家、离群索居的园艺设计师的作品,让那些杰作免于被遗弃和摧毁。

 阿兰精力过人。他一生无休、如饥似渴地创作。他的双手仿佛在各种不同材料上施了魔法……

<p align="right">帕斯卡·维尔贝纳(Pascal Verbena)
2000 年夏</p>

"这是我的手杖,我的血肠,我喷发的熔岩,我的食粮"
——阿兰·布尔保奈

在法国腹地探索的人种学家、遗忘的救赎者、蒙尘宝藏的发现者——阿兰·布尔保奈是奇异事物的助产士、古怪水源的探测者。

"自小以来,"他说,"我就一直很喜欢去逛动物牧场和嘉年华活动,对那些别出心裁的还愿卡、屠杀游戏里的搞笑脸谱很是着迷……"

"所有那些模仿之作——那些墨守成规,仿佛是同一个模子刻出来的作品,都让我深恶痛绝!发明、寻找、试验、游戏、骂人:这才对我的胃口。"

阿兰-愚比突然沉下音调,补充道:"嘲笑和讥讽令人类反思自己所建造的这个世界。我把它看作是精神的升华和驱魔的咒语。"

他所寻找的、像吸铁石一样深深吸引着他的,是一些默默无闻的、耐心的劳动者用布满老茧的粗糙双手创作的惊人作品。为了在家中给它们提供庇护之所和展示空间,他走遍各地寻访那些隐蔽在沉默和阴影之中的自发艺术创作。这些出身卑微的创造者们——泥瓦匠、铺砌工、箍桶匠、清洁工、农业工人或退休职工——虽然从未读过米歇尔·莱利斯(Michel Leiris),却深深知道"梦想是虚无的唯一信标"。

他所收集的这些非同寻常的艺术作品都是在想象的肥沃土壤上怒放的鲜花,在他看来,这种奇特艺术的唯一源泉就是积累、堆集、混杂:作为对创造者内心漫溢的回应,收集的行为也同样以大量无

度为特征。

在这个既明智又疯狂、既诗意又粗俗的世界里,他自己(旋转上翘的胡子、拉伯雷式的粗俗嘲讽、雷鸣般的怒气总是挂在嘴边)也是其中最令人惊诧的元素,他宣称:"奇幻工厂,是我的杂物摊儿,我的血肠,我喷发的熔岩,我的食粮。它简直是从我身体里渗透出来的。"

那些最令人难以置信的作品恰恰是最让他觉得亲切、宛如一体的,他承认:"最终看来,我所选择、我所喜爱的,都是那些本可以由我自己亲手创作出来的作品。这就是为什么在奇幻工厂和我自己之间有着显而易见的渗透,我经常把它跟我自己相混淆。"

事实上,他创作的那些诡异粗野的人物形象突卟郎,如杜布菲所说,正是"在原生艺术之风的吹拂下"诞生的。
这些名副其实的"对话者",展示了人类荒唐可笑的一面,这些灵活的、可穿脱的雕塑,集中体现出令人精疲力竭的生命力、贪得无厌的欲望,好色而聒噪自大。

这些人偶是用木头和混凝纸做的,模样既欢乐又凶残,身上挂满了稀奇古怪的装饰,穿着旧皮鞋,披着褪色的真丝衣裳。

阿兰·布尔保奈在自己家中创造了一个野性而力量无穷的世界……他的房子真切地体现出狂怒喷涌的生命激流和有趣的谨慎持重。

<div style="text-align:right">

贝阿特丽丝·孔特(Béatrice COMTE)
《激情归处》
Mengès 出版社,1994

</div>

SCULPTOR

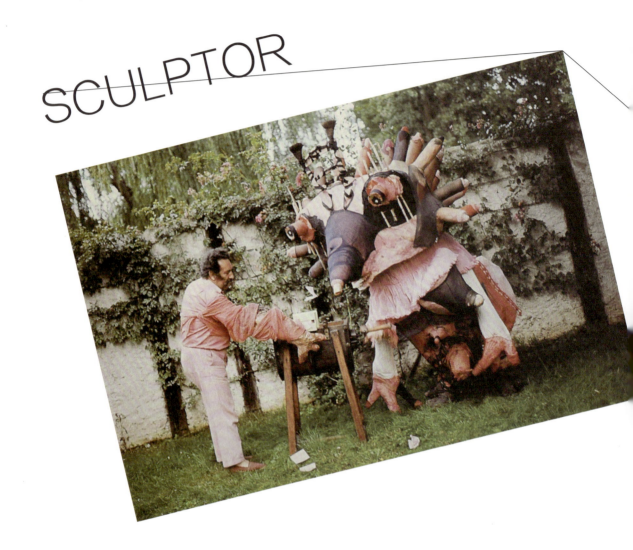

艺 术 大 家
Alain Bourbonnais

雕塑家

An Outstanding Artist
阿兰·布尔保奈

"我要向您表达诚挚的感谢，您的这份礼物令我赞叹不已，并且引人遐思。它将在我们的原生艺术收藏馆中占有一席之地，但在此之前，我想把这位瘦削的先生留在我身边，多享受一下有他陪伴的乐趣。……在我看来您这件作品取得了高度的成功，简直栩栩如生。"
——让·杜布菲
1973年1月5日

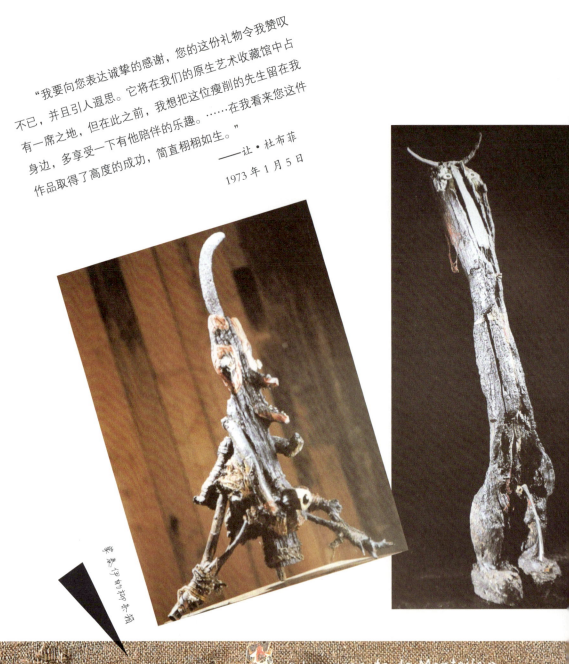

豪泰伊的玛尔箱

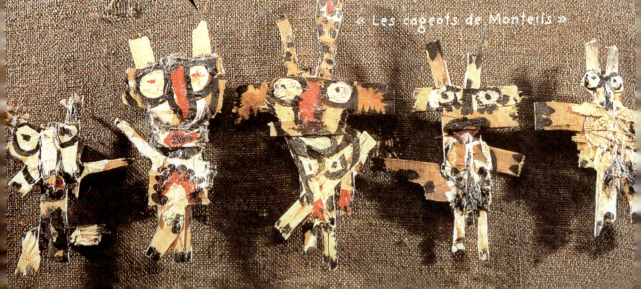

« Les cageots de Monteils »

艺术大家

Alain Bourbonnais

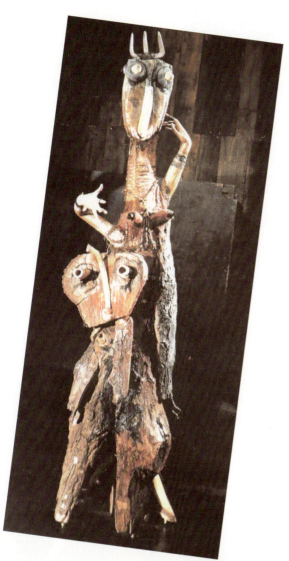
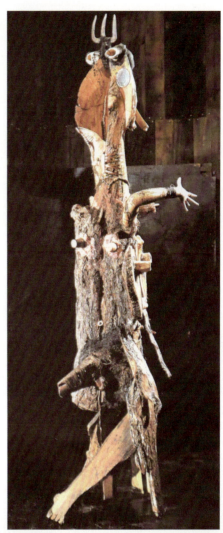
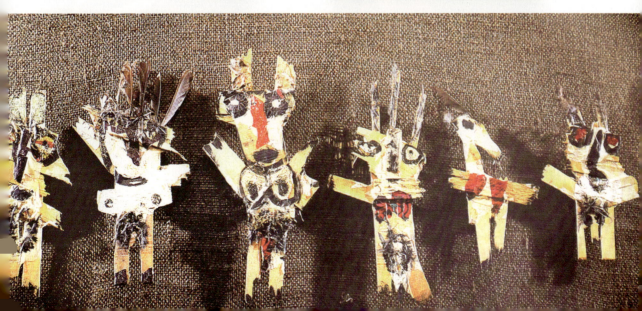

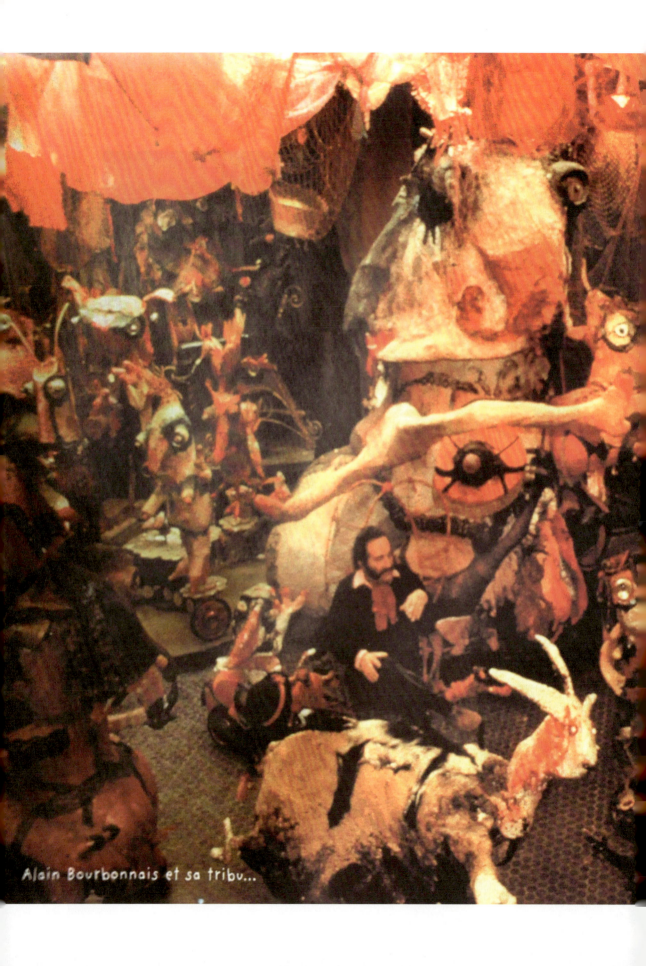
Alain Bourbonnais et sa tribu...

LES TURBULENTS

突卟郎

……噢！我有胸我有手

我有粉嘟嘟的胸口

我粉嘟嘟像挂着朝霞的天空

我是粉嘟嘟的清晨

我粉嘟嘟脏粉浅粉

血粉色我粉嘟嘟

我摸你你摸我摸摸

摸摸我我有毛我有毛

我粉嘟嘟的胸口摸摸

我跳舞我跳舞我动起来我跳舞

我颤抖着苍白我颤抖着摇晃

摇摇晃晃我动起来我活生生

你好丑你好丑你好丑

你是个小玩偶对我是小玩偶

对我是小玩偶来跟我玩呀

到处到处玩耍我粉嘟嘟我有

胸我有手我粉嘟嘟玩耍

我有女人的大腿女人的鞋

高跟鞋女人的鞋

太大啦还是脚太小我有长筒袜

我有长筒袜穿着漂亮的黑丝袜

粉嘟嘟一身黑摸摸我

摸摸我我一身黑我粉嘟嘟

我穿着长筒袜长筒袜长筒
袜长筒袜长筒袜
你穿着长筒袜为了你长筒
袜大腿膝盖转啊转
倒过来我穿着高跟鞋转啊转
倒过来我要你我要你
玩我是你的小玩偶我是你的
嘉年华我是你的嘉年华我是
你的嘉年华跟我来跟我跳舞
摸摸我我是只巨大的猪
一只母猪脏兮兮刚刚在
泥地里打滚我要你我要你来
玩吧我是你的玩偶我是
你的野兽你的野兽你的野兽你的胸
你的手你的头发我长着毛
我长着毛我长着毛浑身毛即使在
你看不见的地方……

爱丽丝·门德尔松（Alice Mendelson）
雅各布工作室，1974年5月8日

纯真魔法

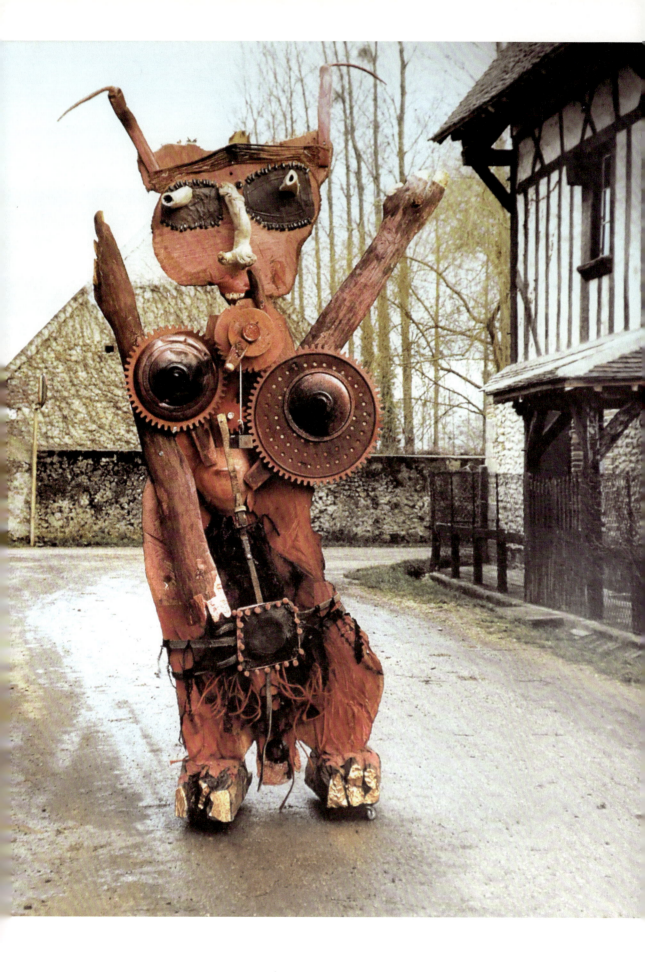

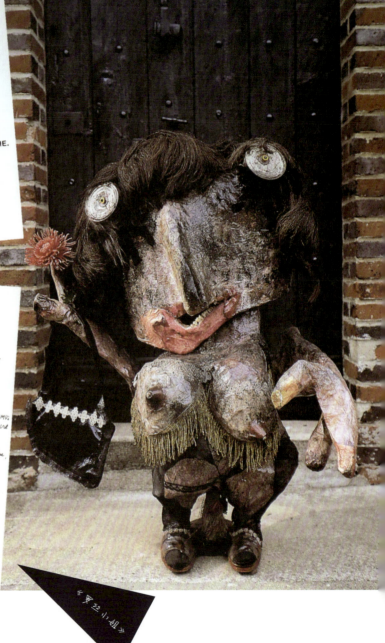

OUTSIDERS - LONDRES Février 1979

ALAIN BOURBONNAIS parle de ses TURBULENTS

" Ma principale production, ce sont mes Turbulents;
c'est mon élevage, c'est ma Tribu ".

Ce que je crois qu'ils sont:
Un paradis dérisoire, puéril comme l'enfance.
Ils sont moins l'angoisse que la fête, une certaine fête bien sûr.
Pas les fêtes fastueuses de Versailles mais la fête foraine.
Le débordement.

Ils sont contre:
L'angoisse, le pessimisme, le dégoût, le mécontentement,
le nihilisme.

Au contraire:
C'est le bonheur de vivre,
C'est le courage d'être heureux,
C'est la vitalité, le délire, la liberté.

Ils sont:
Effrontés mais courageux,
Le message aux timorés, aux indécis.

LES TURBULENTS SONT CONTRE LE DEFAITISME.

Ils ne sont pas amers, ils sont plutôt paillards.
Ils sont tendres mais brusques,
Ils sont le rêve.
Ils racontent le désir.
Ils fantasment à l'air libre.
Ils narguent l'hypocrisie et la grisaille des hommes.
Ils se marrent ouvertement.
Ils sont l'innocence primordiale.
Et puis, peut-être ...
Plus énigmatiques et ambigus que cela ...

 ALAIN BOURBONNAIS

艺术大家
Alain Bourbonnais

界外者—伦敦　1979年2月
阿兰·布尔保奈讲述他的突卜郎

"我最重要的作品，就是这些突卜郎；它们是我养的……是我的族人。"

我相信它们是：
　　一个无序的天堂，童年一样纯真。
　　它们带来的不是不安，而是节日，当然了，一个非常特殊的节日。
　　不是凡尔赛的豪华舞会，而是乡村嘉年华。
　　纵情肆意。

　　它们对抗的是：
　　　焦虑、悲观、厌倦、不满，
　　　虚无主义。

　　相反地，
　　　这是幸运地活着，
　　　这是追寻幸福的勇气，
　　　这是生命力、狂热、自由。

　　它们：
　　　不知害臊但也非常勇敢，
　　　是给胆小怕事、优柔寡断的人的一道口信。

　　突卜郎是反对一切失败主义的宣言。
　　　它们不是尖酸刻薄，而是有点不合规矩。
　　　它们很温柔，尽管有些粗鲁。
　　　它们是梦，
　　　　它们讲述着欲望，
　　　　任幻想自由驰骋。

25

它们无畏地面对人类的虚伪和懦弱，
它们毫不遮掩地开怀大笑。
它们是原初的纯真，
而且，它们或许……
比这还要神秘莫测……

阿兰·布尔保奈

我喜欢

钓镜鲤，个人特色

人—交响乐团，童稚的发明

行动，铅笔和简单的卷笔刀

布拉克猎犬（出色的狗）

勤奋工作，爱，老勃鲁盖尔

非常聪明的人，梦

食客，杰罗姆·博斯

阖家团聚，彻底的真诚

塞利纳的语言，探戈音乐

科特·维尔（尤其是马哈哥尼）

情感，小老头哈提耶，帕斯卡尔·维尔贝纳，

亚诺·帕赛和拉姆兹

乡村，水，放屁，人生历险中的宁静

在一个室内布置舒适齐全的房子里幸福生活

雅里，友谊（如果真的存在的话）

同时做很多事，收集那些带有生命印记的旧物

发生得恰到好处的事情

喜欢提问的人，木材

要求自己进行选择，去做

我不喜欢

社会保险，虚伪，

灰沉沉，在无聊的事情上浪费时间，

家庭离散，暴发户，妒忌

穿裤子的女人，无理的行为

让与，托辞，妥协

耍手段，

特别自信的人……

阿兰·布尔保奈，1977

艺术大家
Alain Bourbonnais

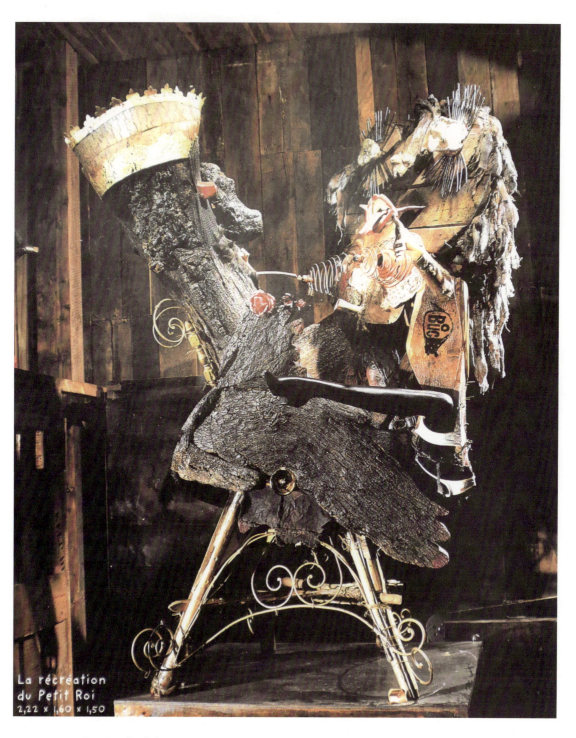

La récréation
du Petit Roi
2,22 × 1,60 × 1,50

《小国王的日间消遣》
222cm × 160cm × 150cm

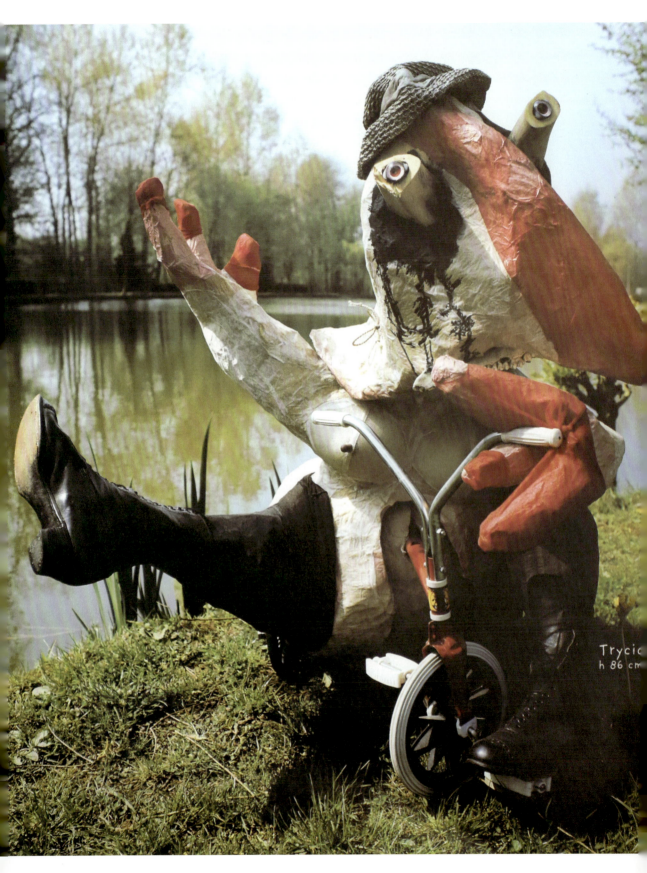

《崔西克罗》
高 86cm

艺术大家
Alain Bourbonnais

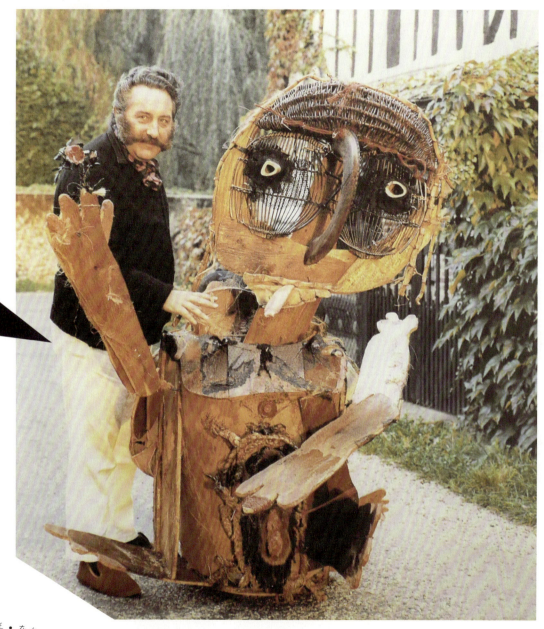

阿兰·布尔保奈和他的双面宝贝

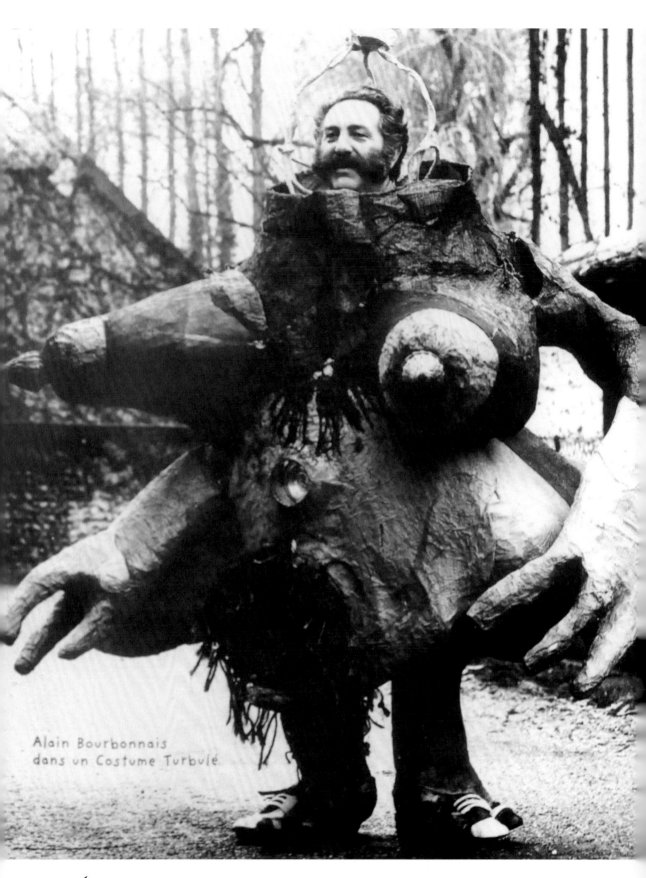

Alain Bourbonnais dans un Costume Turbulé

阿兰·布尔保奈身着突叶郎服装

艺术大家
Alain Bourbonnais

波－布伊布伊

念念不忘那对天堂的渴望想
释放我那不纯的欲望我被那
心血来潮游戏欢愉梦想而驱使像
一股着了魔的浪那勾魂的月亮
敢想就敢做我早跟你说过
魔鬼我也敢摸我过把瘾再说
秘密的约会过瘾真过瘾
过瘾就像飞上了月亮
漂亮卷发头发大腿真俗气
真满足痒痒挠挠谁痒噢莱
越痒越搔越痒越挠
大镜子探戈
屁股姑娘
啊乐在其中

这波波咪咪屁屁啊都
那么可爱啊要享受快乐
啊他们说的对我不要珠宝貂皮
这世上的混乱悲伤当我们
死了就都完蛋了当我们死了就
屁都不是傻子们
故作深沉给谁看是是不是
是不是噢莱来挠一挠月亮上去走一遭
别总看天谁也不会撒钱
谁管它还有什么花招可怜那些
神父那些神父那些神父充满欲望的眼神

——阿兰·布尔保奈滑稽歌剧选段

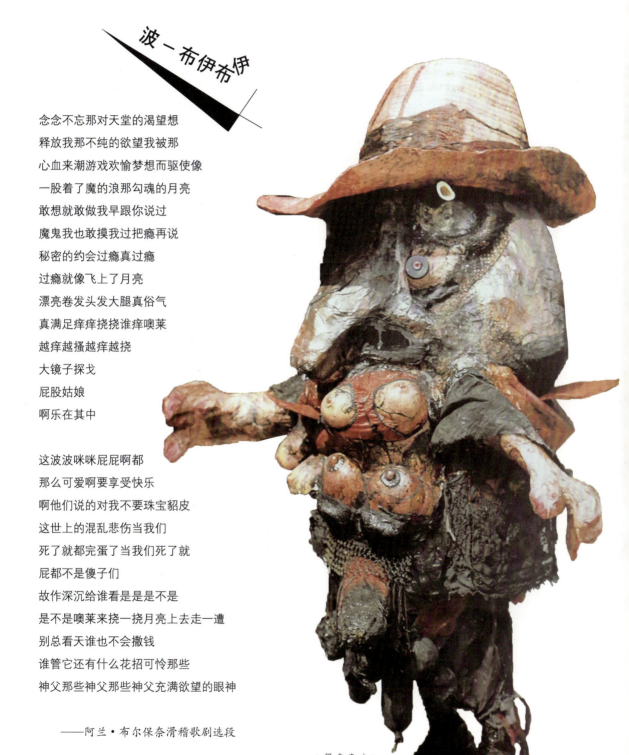

《奥索布克》

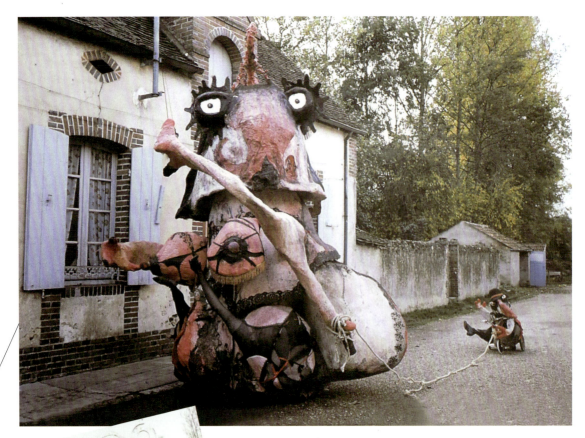

"塞莱斯蒂娜","崔西克罗"的妈妈

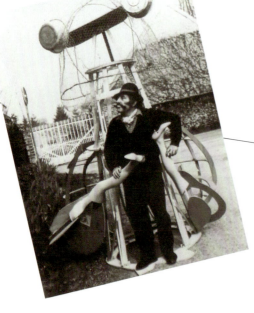

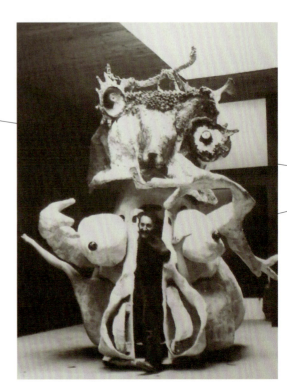

短片……

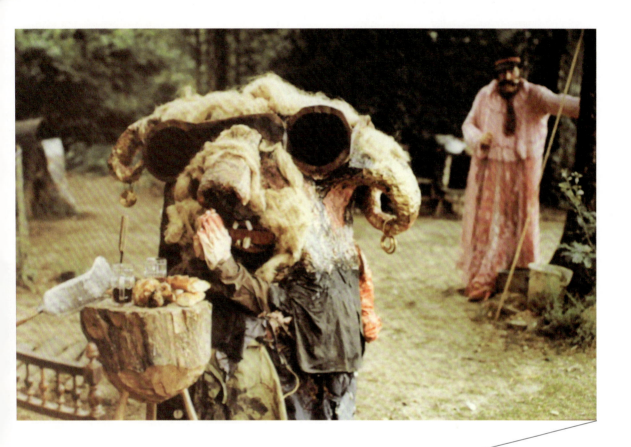

意图：

 这是个游戏，是童年的春梦，一场模糊的、毛茸茸的童稚的梦，花边、铜管乐队、手风琴—探戈。而对于那些给自己发明了传统社会游戏的成年人来说，这也是一记响亮的耳光，与他们充满虚伪、妒忌、假正经、最终也是不道德的游戏相比，突卟郎的逃逸、反抗是那样真诚稚朴。

 突卟郎，是一个奇怪的部落，不管是尺寸、形状还是礼数、风俗都与人类大大不同；它们是从人类垃圾中诞生的：这就是为什么它们总在垃圾场出没，那些连旧货商人都没法重新利用的垃圾。与人类不同，它们个头差距很大，即使是成年的突卟郎身高也从 25 厘米到 4 米不等。它们自给自足，因为它们身体内部都有发条，或大或小不一而足——基本都可以在屁股上找到。

突卟郎帮（2号）
梦中之梦（暂名）

动机：

这并不是一部由演员们出演的讲述故事的电影。

阿兰·布尔保奈的突卟郎，自动雕塑，是对完整艺术的表达；它们生活在幸福之中，是对人类行为的嘲讽，但最终它们所做的一切都是对人类有益的。它们揭去了我们的社会神秘的面纱；它们是释放、童年、柔情、永远的梦。

突卟郎的魔法世界让人类的不幸无处遁形，但它们没有仇恨，只有令人陶醉的凶猛；那些错误地相信人类不可抗拒的崛起的人类才是可怜的。

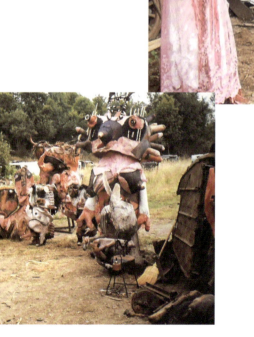

艺术大家
Alain Bourbonnais

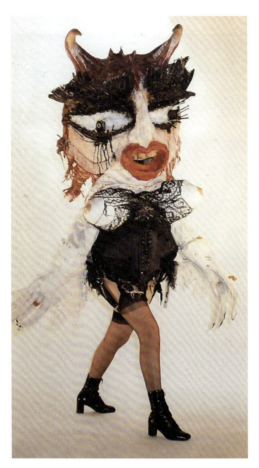

《布灵嘉丝》

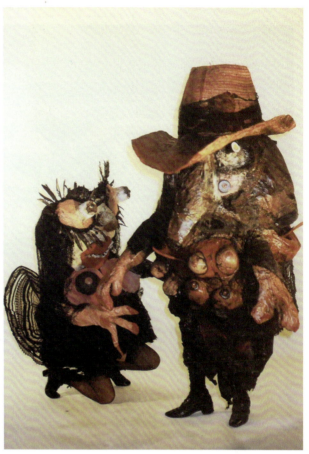

《苍蝇和奥索布克》

…… 还有戏剧

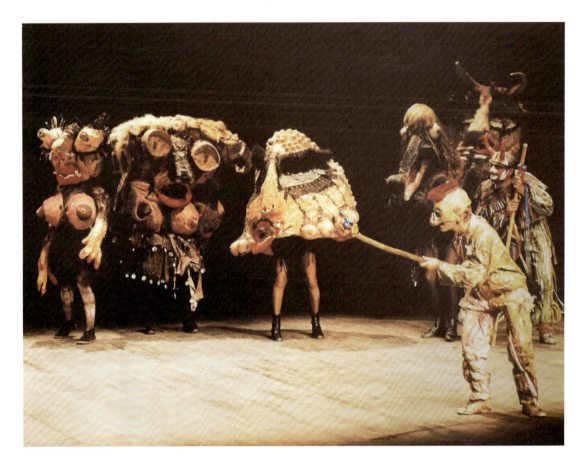

《不情愿医生》,欧塞尔剧院
让-克劳德·德拉纽(Jean-Claude Delagneau)导演,1999

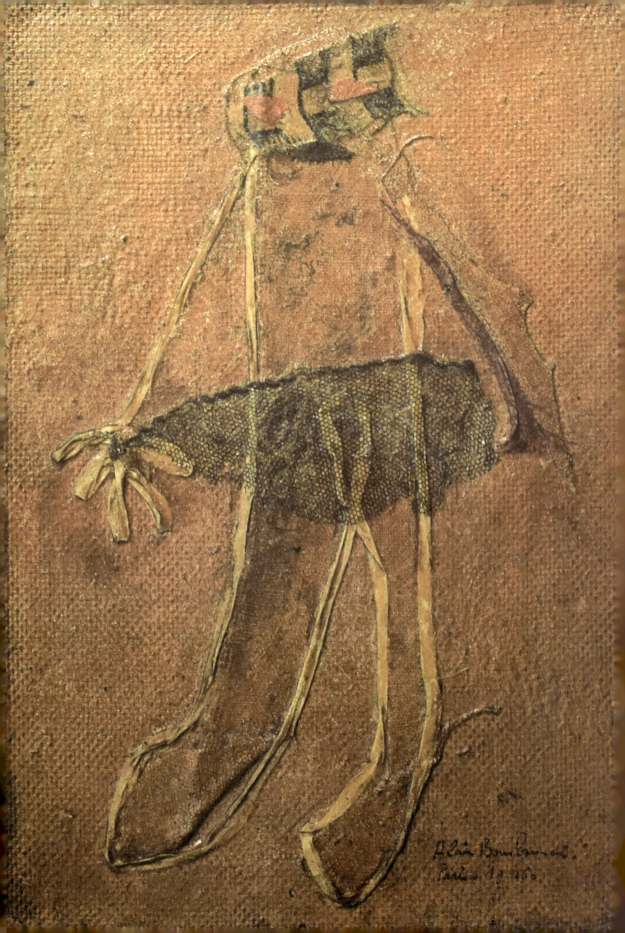

艺术大家
Alain Bourbonnais

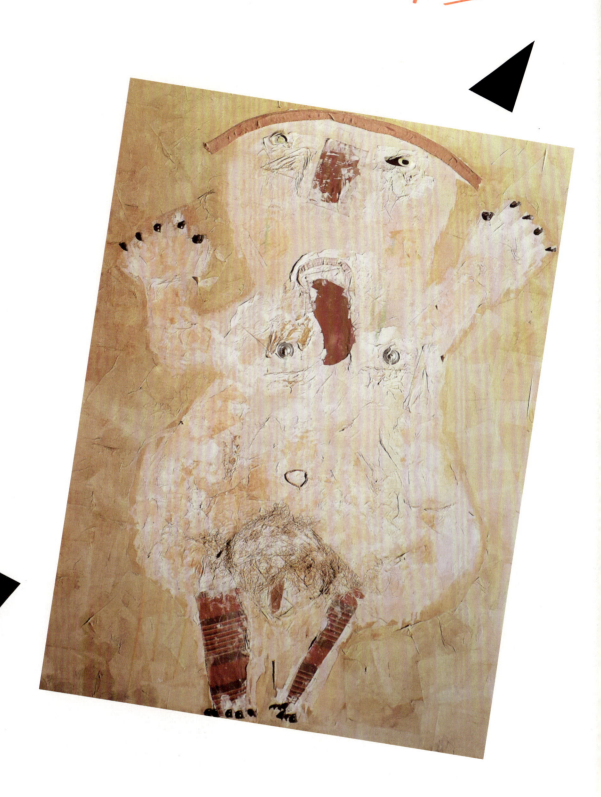

油画作品 1963—1975

An Outstanding Artist 阿兰·布尔保奈

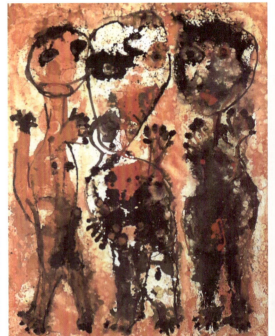

165cm × 136cm

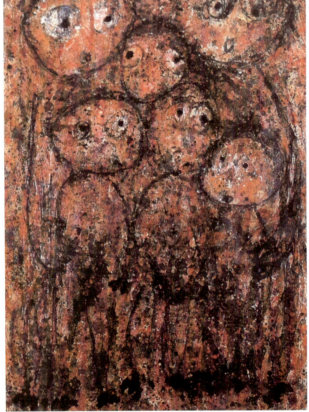

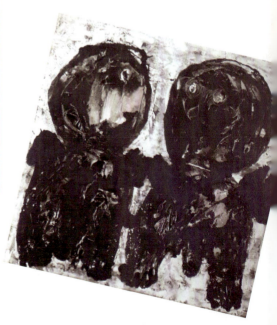

艺术大家
Alain Bourbonnais

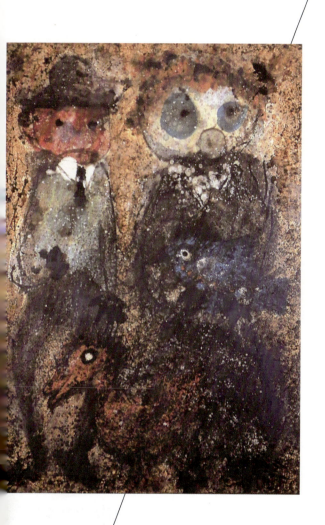
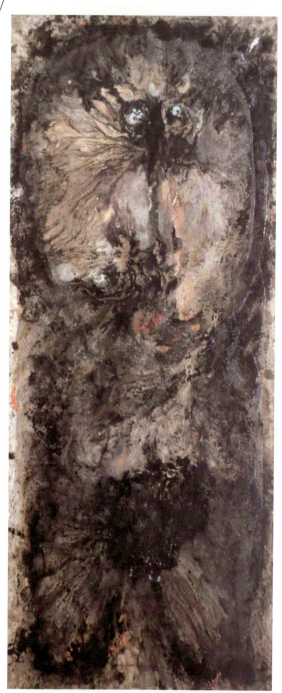

166cm × 67cm

41

An Outstanding Artist
阿兰·布尔保奈

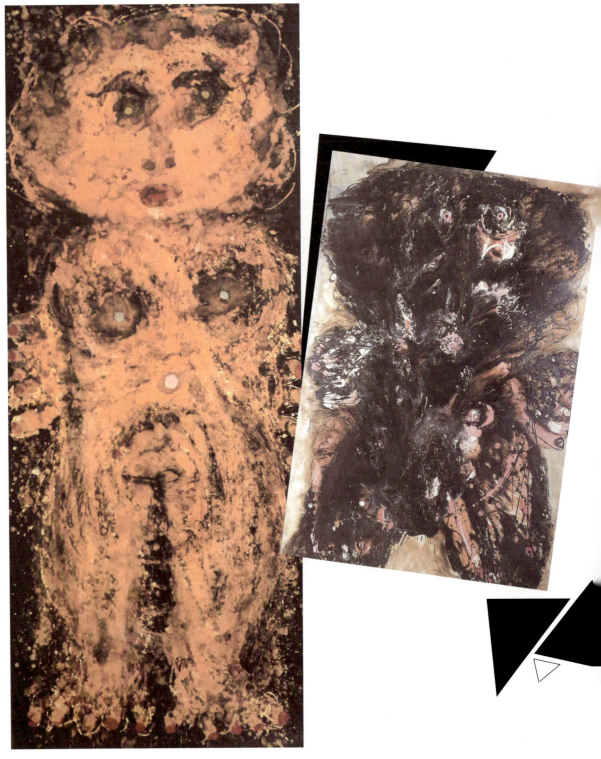

166cm × 67cm

42

版画

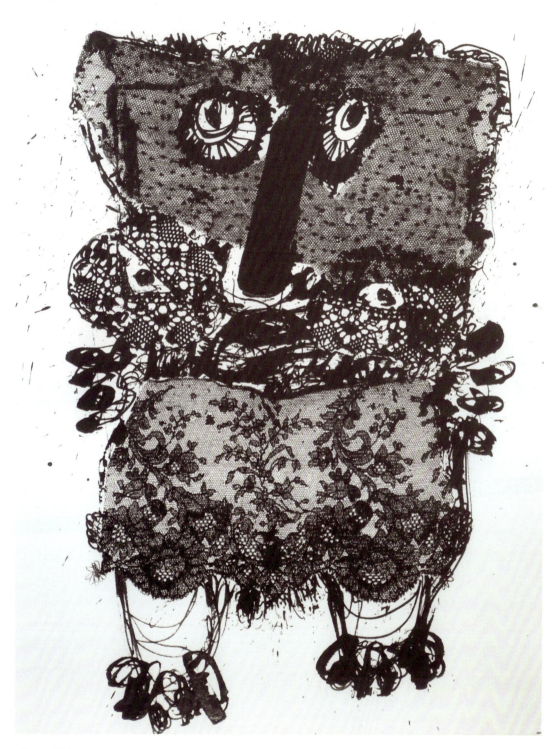

72cm × 56cm

An Outstanding Artist

阿兰·布尔保奈

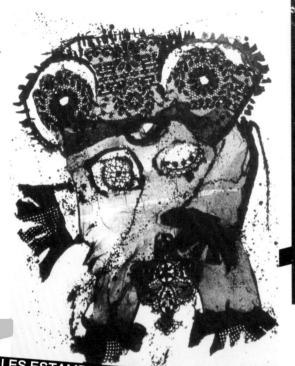
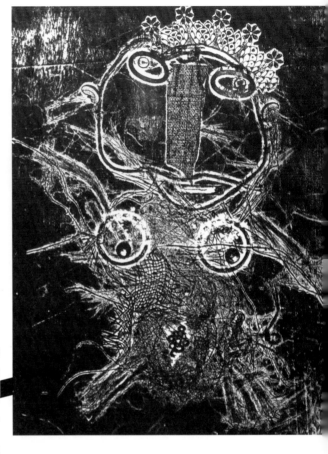

"布尔保奈的版画是我非常喜爱的作品，我乐此不疲，而且对一切都充满好奇……"

——让·杜布菲

1975年1月2日

布祖一家

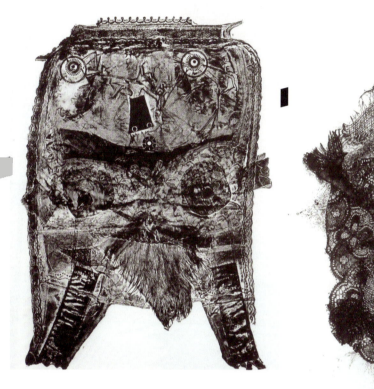

《左伊·布祖》

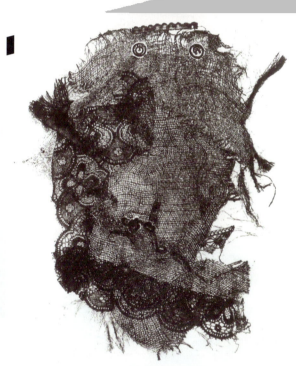

《虫虫·布祖》

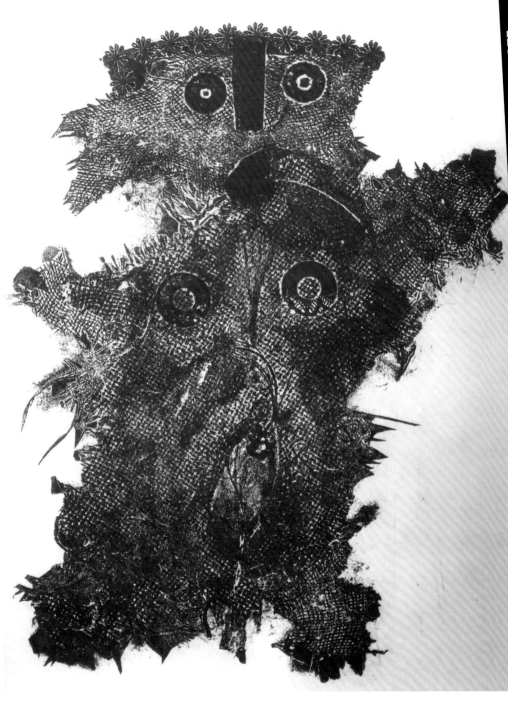

An Outstanding Artist
阿兰·布尔保奈

艺术大家
Alain Bourbonnais

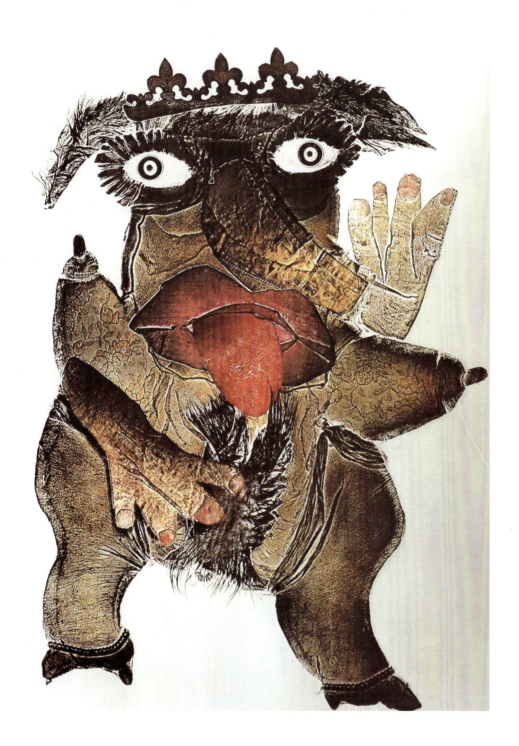

An Outstanding Artist
阿兰·布尔保奈

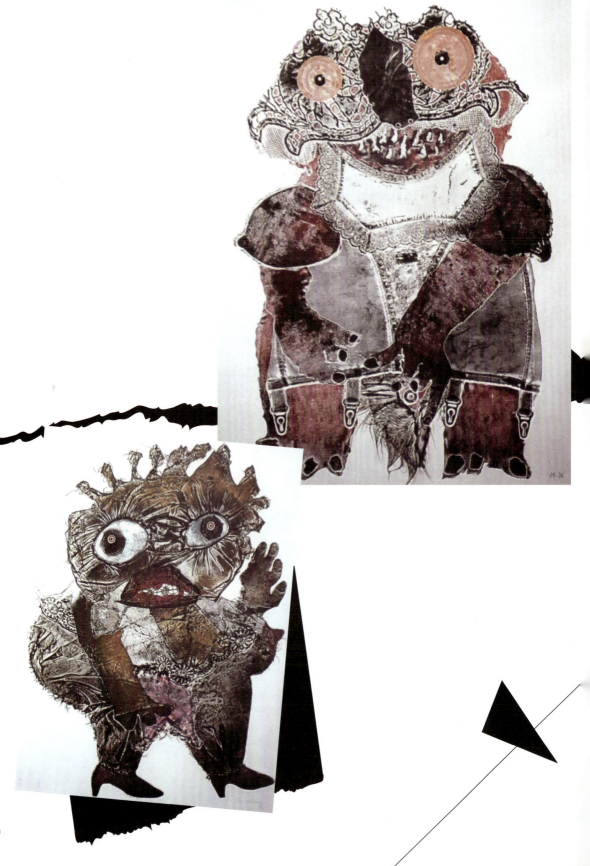

艺术大家
Alain Bourbonnais

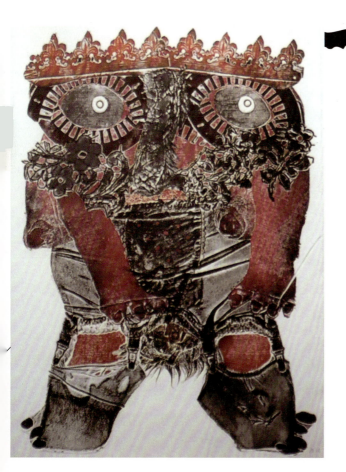
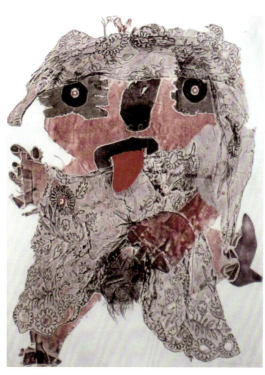

"所有这些发明……"

阿兰·布尔保奈是一个非常单纯的男人，外表乐天而随和，充满热情。在建筑师西装革履的外表下，藏着一个食量惊人、有着多重面孔的人物。这个狼吞虎咽的饕餮客，尽情品味生活，不在乎他人眼光。

从建筑师、收藏家到出产丰富的艺术家，他经常同时创作绘画（中国墨）、织毯、石印画和蚀刻画、拼接而成的叫作"电解"的奇异小人、用回收材料在谷仓的旧门板上创作的肖像或者那些《PI-N装》和《无题》，由不同材料拼凑而成、使用多种工艺（剪切、印刷、粘贴、插画、火烤甚至加入毛发……）。

所有这些创造——头发蓬乱、穿着可笑服装，大大咧咧展览自己的力比多的人物，冲压画《布祖》和《痒痒挠》系列——阿兰·布尔保奈内心那个沉睡已久的俗世狂人慢慢出现，而他的个性和创造力最突出地体现在突卟郎身上。他用近10年的时间创作了一群滑稽可笑，古怪又情色的机器人——用混凝纸在铁架上塑成的好色又贪吃的人物形象——充满对混乱放肆的歌颂。

塞莱斯蒂娜，是这群突卟郎的女王；罗丝小姐；优雅的胡椒小姐；崔西克罗……她们成了阿兰·布尔保奈的新玩伴。这些女士有着粉扑扑或者紫莹莹的皮肤，丰腴的身躯做着机械的小步跳——因为弹簧和发条都是手工装配的——邀请人们进入节日欢庆。有的是可穿戴设备，有的会自动转圈，这些回收物女王们从垃圾场和废料厂直接走了出来，顶着罐头盒做的眼睛、牛腿棒和下颌骨做的鼻子和嘴巴，绳子、轮子、旧布料、黑色蕾丝、彩色玻璃球、羽毛、鞋子、手提包、假花……安静地站在迪西的谷仓里，等待参观者满怀好奇冒失地走进来，又不敢靠近她们，她们会出其不意地用大手牵起参观者，带其进入一场欢乐的、没有尽头的舞蹈。

有时候，我们会偶然闯入一些非常罕见的地方，奇怪的氛围似乎唤起了童年的美妙感受，那奇妙幻想的世界，来自自然而然、无忧无虑的冲动。奇幻工厂就是这些充满魔力的、存在于时间之外的地点之一……我们会迅速为这些离奇的表演而折服。阿兰·布尔保奈就像是一位指挥家，在这个新式的歌剧院里，营造了荒诞奇妙的氛围，让参观者沉浸在百感交集的困惑中。不过，在最初的百感交集过后，参观者会进入一个熟悉的领域，惊奇地发现自己好像回到了童年，重拾独自探索禁区、在阁楼里翻翻找找的那种兴奋，把布满灰尘的大行李

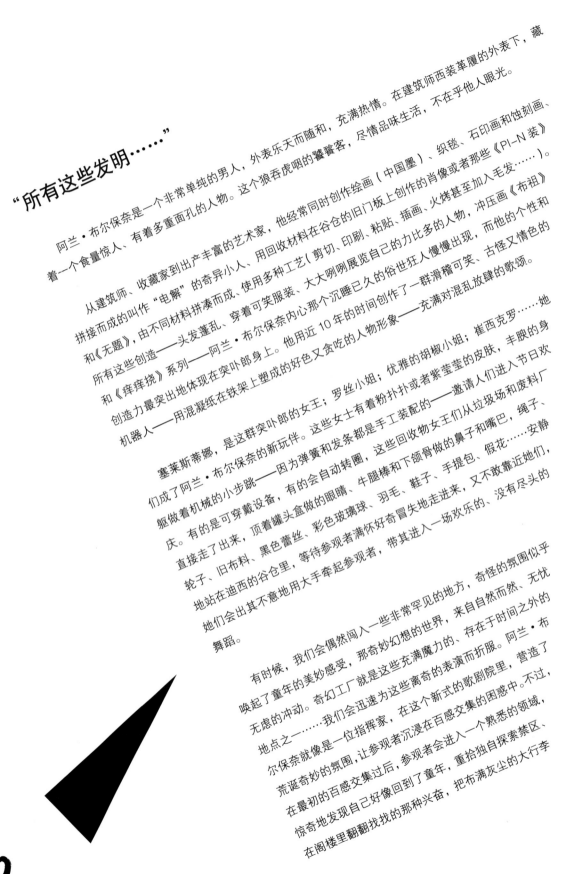

艺术大家

Alain Bourbonnais

箱和其他神秘的盒子翻个底朝天，寻找里面藏着的宝贝：几个小饰物、泛黄的旧照片、还有些杂七杂八的纪念品……他穿着皱巴巴的长裙和破破烂烂的旧戏服，给自己编造了一个个难以置信的奇妙探险……奇幻工厂跟童年的阁楼散发着同样的光线和味道——混合了神秘、战栗和游戏——那些狭窄的木楼梯……踩上去会咔咔作响，穿过一道道暗门，狭长的走廊带参观者在明暗之间穿行，不安；这个迷宫里的每一个房间都是那么独特……但都有着同样的味道，厚重的温涩的味道，漂浮在空气中，像是密封的瓶子散发的味道：一种复杂的味道，能够强烈地唤起往昔记忆。

奇幻工厂继承了它的主人的形象：极具吸引力、古怪而滑稽……没有人能抵抗这种魅力，对它无动于衷。阿兰·布尔保奈赢得了这场疯狂的赌局，他让庞大的梦想进入了现实。

桑德里娜·卡尔尼耶－孔特（Sandrine Garnier-Compte）

硕士论文：《奇幻工厂，或凯洛琳和阿兰·布尔保奈的界外艺术收藏的历史》

勃艮第大学人文学院，第戎，1996-1997

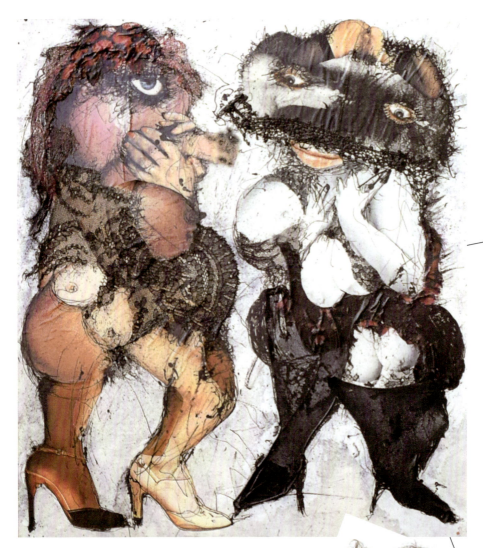

《PI-N装》

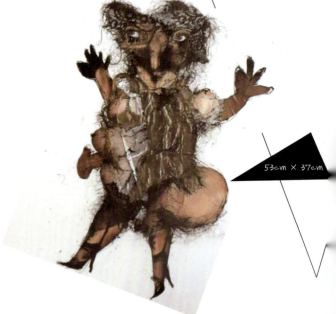

53cm×37cm

艺术大家

Alain Bourbonnais

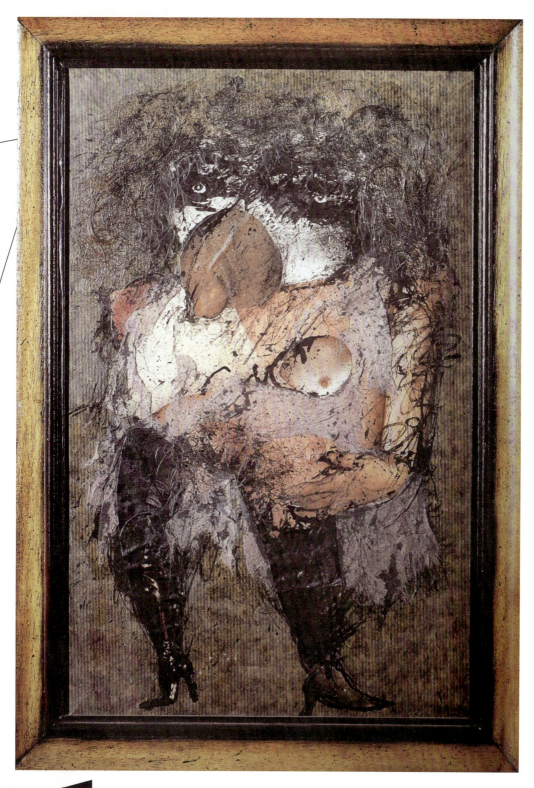

40cm × 26cm

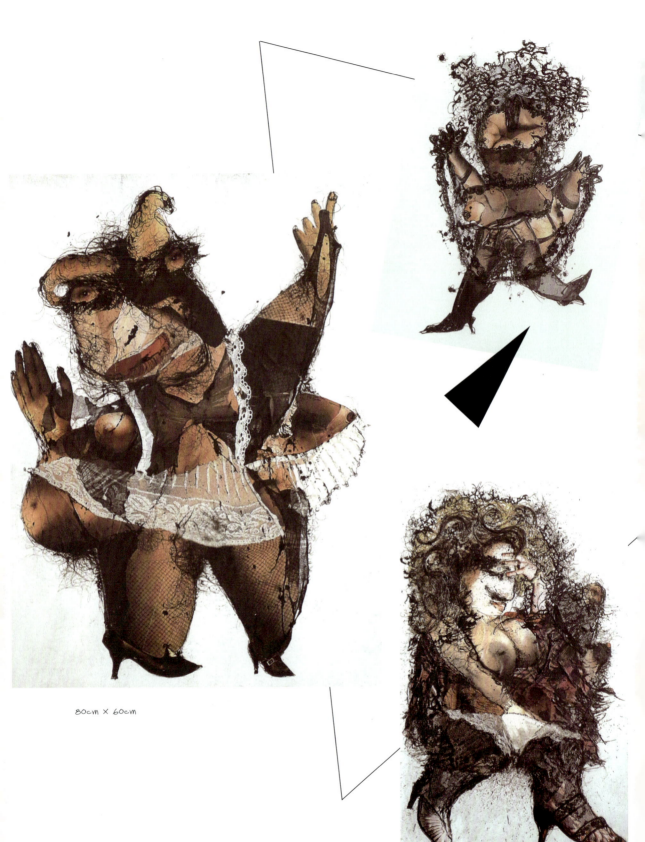

80cm × 60cm

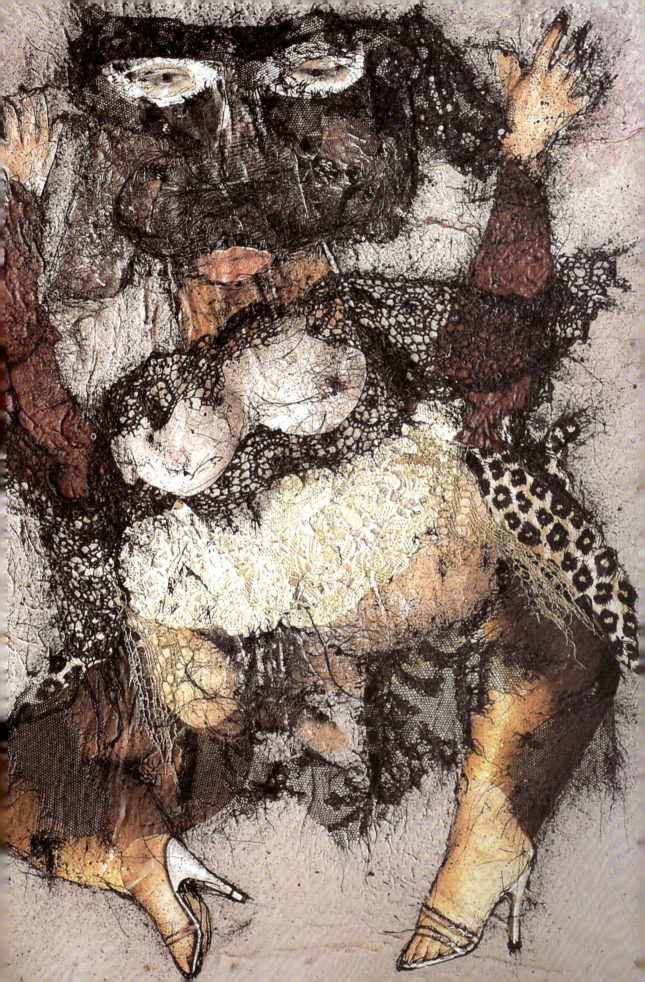

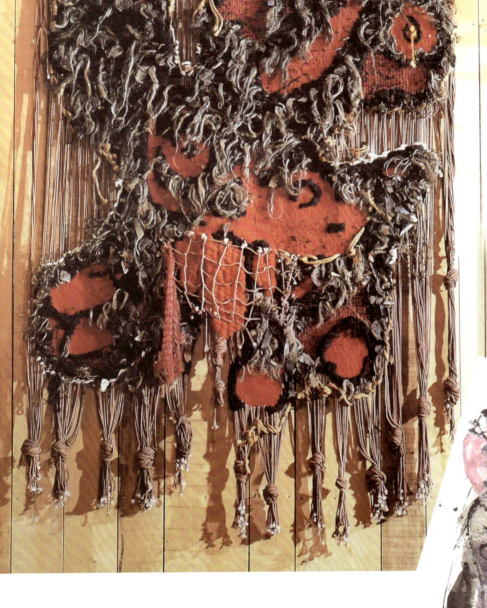

挂毯

门板

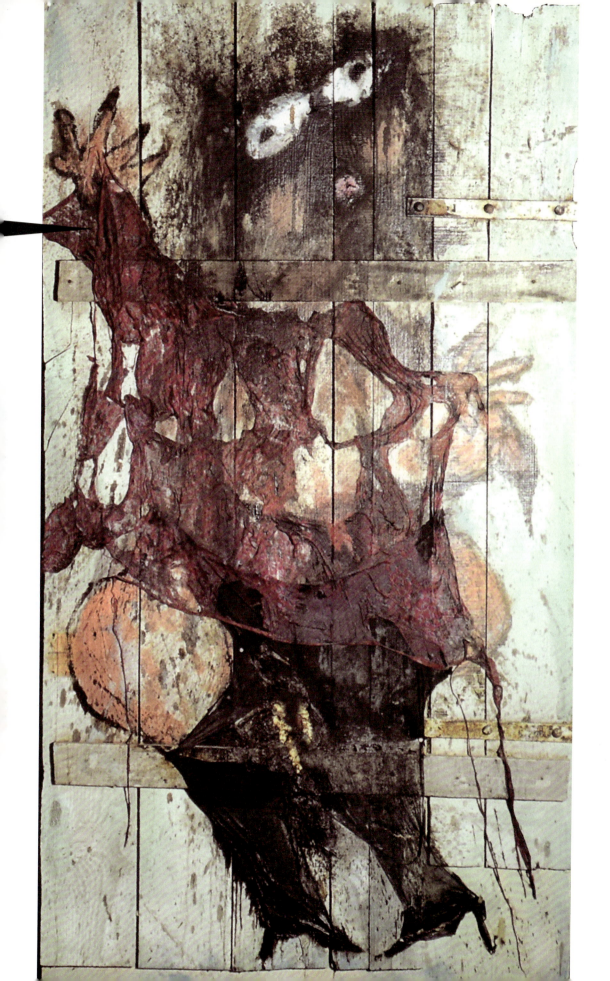

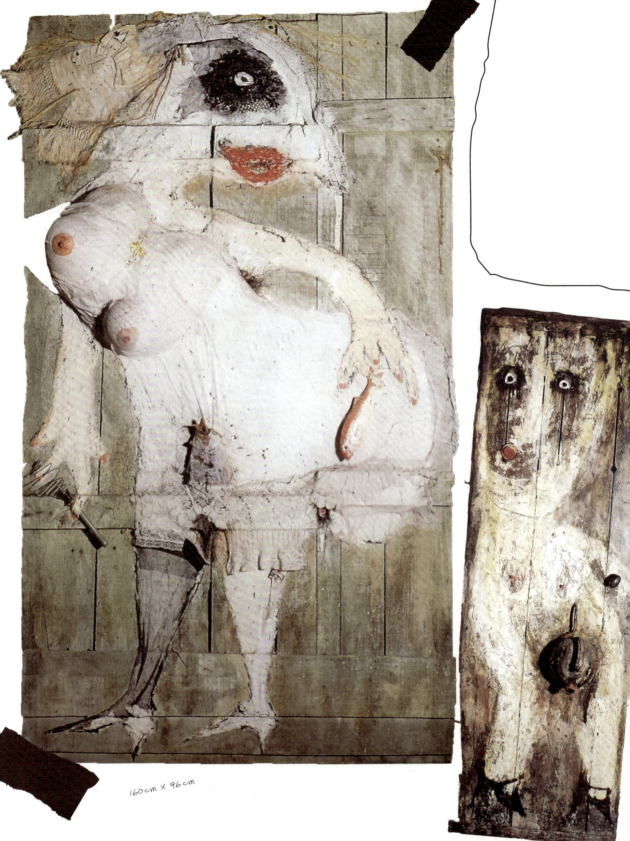

160cm x 96cm

58

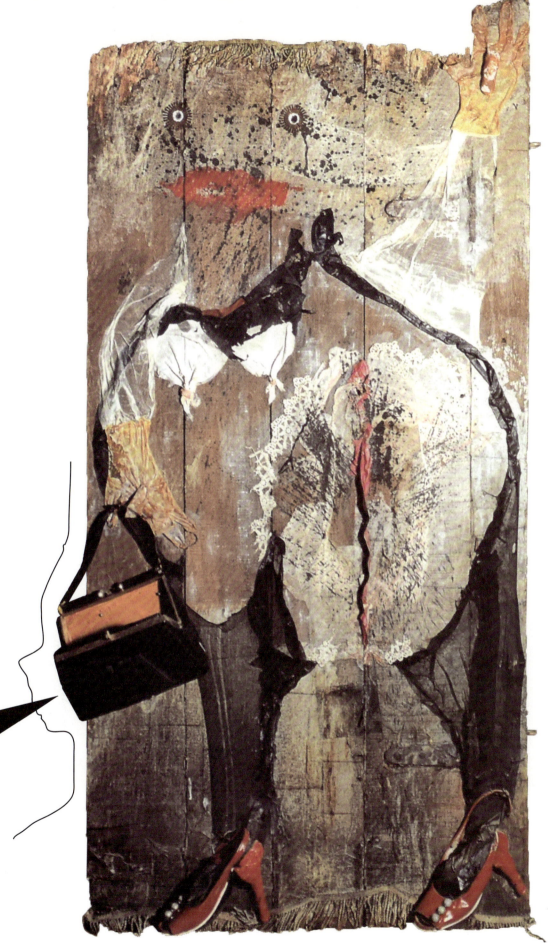

素描

An Outstanding Artist
阿兰·布尔保奈

52.5cm × 41cm

艺术大家
Alain Bourbonnais

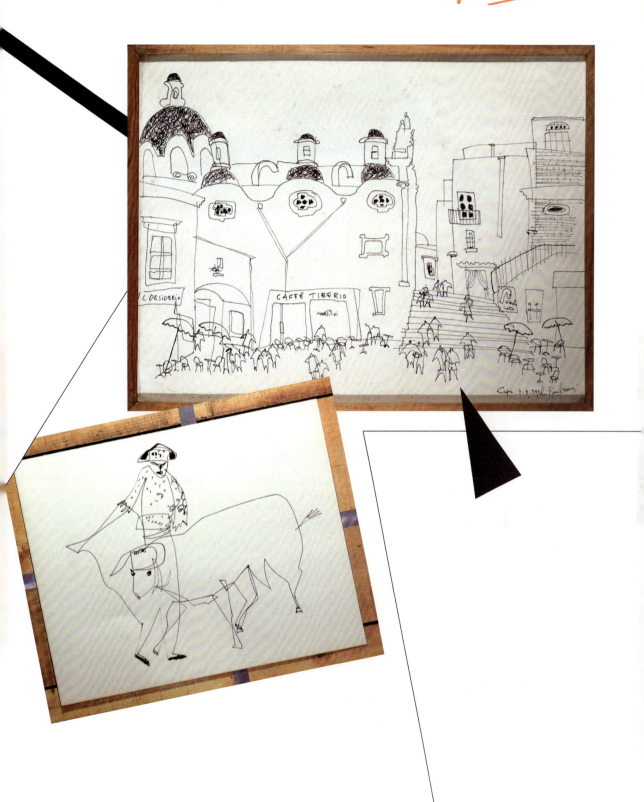

An Outstanding Artist
阿兰·布尔保奈

艺术大家
Alain Bourbonnais

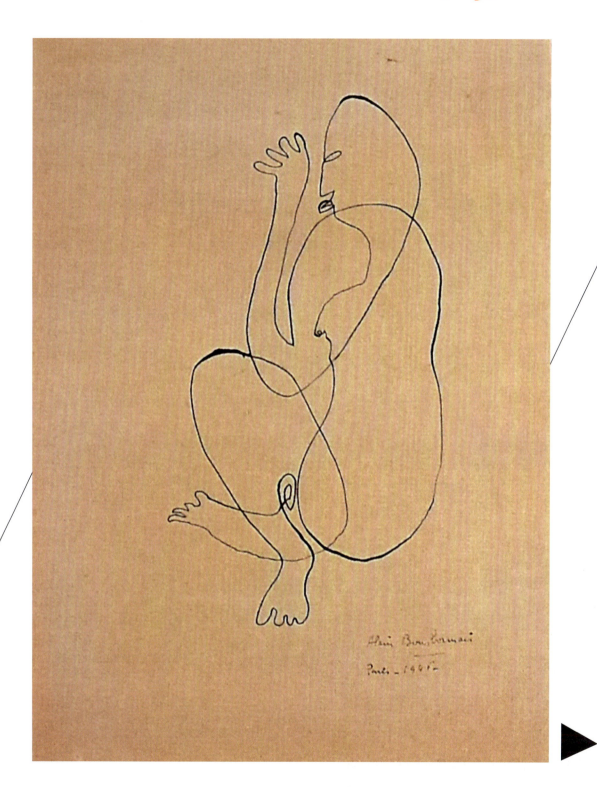

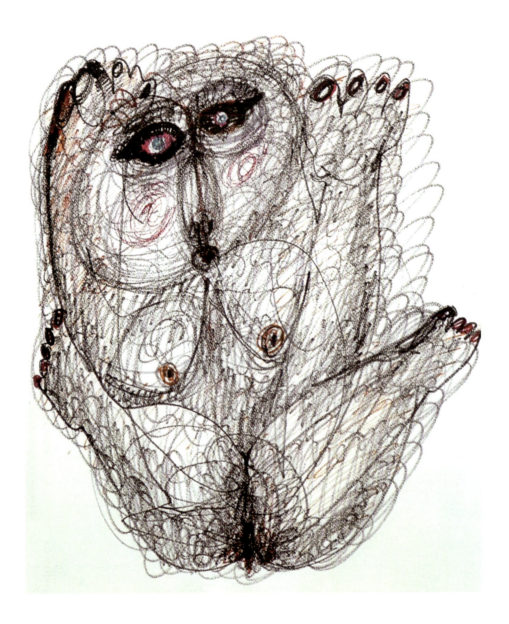

艺术大家
Alain Bourbonnais

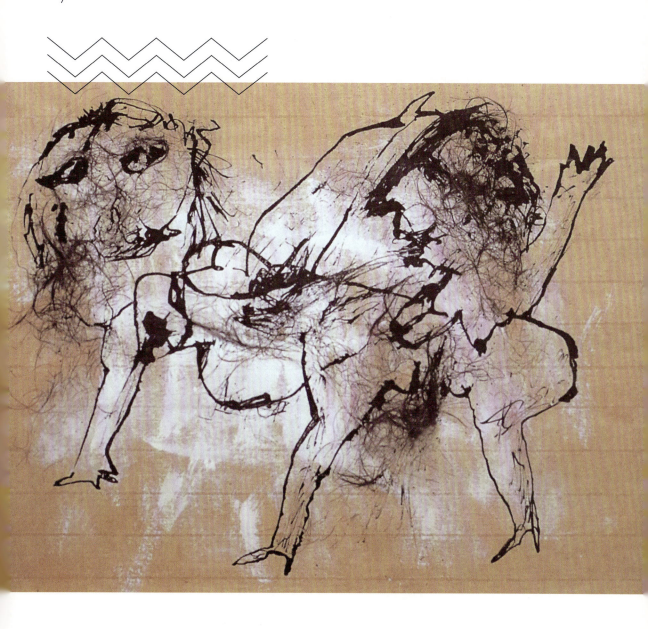

信封

65

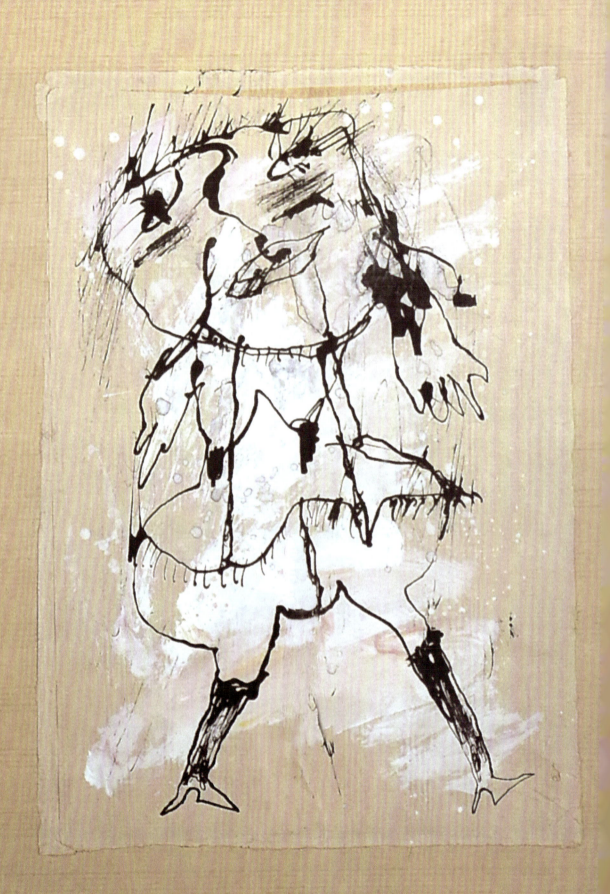

艺术大家
Alain Bourbonnais

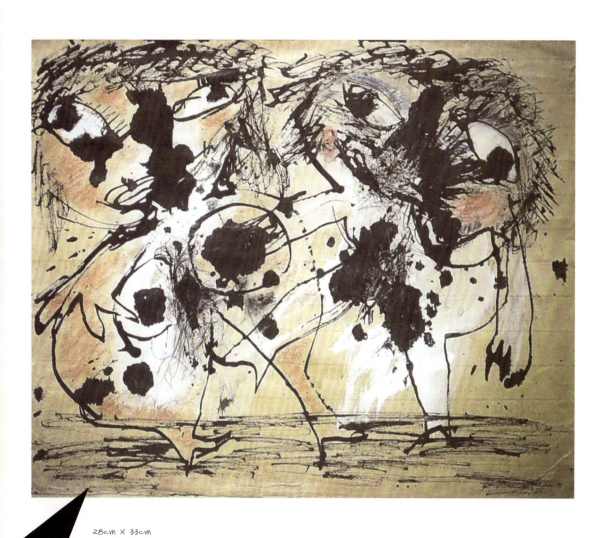

28cm × 33cm

艺术家阿兰·布尔保奈

在阿兰·布尔保奈的多重身份中,最扑朔迷离的要数艺术家了。他30多年的建筑师生涯,我们可以追溯和评估,比如卡昂大剧院和文化中心、卢森堡国家大剧院、圣-克鲁斯黛拉·马图提那教堂,或者是唐布雷公园,还有他在法国和世界各地完成的竞标项目。今天,在原生艺术圈子之外,阿兰·布尔保奈也是广为人知的界外艺术的收藏家和资助者,这得益于他在巴黎的画廊雅各布工作室和在迪西建造的奇幻工厂①。可是,他自己的艺术创作——从他成为建筑师的时候就已经开始,在他的收藏活动中也极大地影响了对艺术家和作品的选择——却至今鲜为人知,人们知道的只有突卟郎,我们在很多展览上都能看到这些巴洛克风格的神秘人物。在奇幻工厂,这些出自想象的、庞大的人物也占据了显著的位置②,而布尔保奈创作的其他大部分作品则被故意收藏起来,并不向游人展示。尽管突卟郎毋庸置疑代表了阿兰·布尔保奈创作的顶峰,但是我们不能因此认为他的艺术创作仅限于此。从他创作的素描、彩画、拼贴、插画或造型艺术作品中,我们能看到他的艺术创作轨迹,值得我们更多关注。迄今为止,只有一些与布尔保奈一家关系非常近的朋友能够出入他的工作室,欣赏他的这些作品。

从童年时开始,阿兰·布尔保奈就显示出了绘画方面的过人天分。他经常讲述自己那时候画过一些小画,14岁的时候就能靠卖动物画和风景画挣钱了。在图尔,建筑师贾斯克发现了这位年轻画家身上的绘画天赋,布尔保奈当时是他办公室的实习生,他建议布尔保奈去巴黎国立高等美术学院学习建筑。1943年,18岁的阿兰·布尔保奈听从他的建议去了这所美院学习,1954年毕业。这一期间他创作的大量素描和绘画作品现在还存放在奇幻工厂、在他留下的遗产中间,其中大部分都不为人所知。他最早的素描作品大概创作于1945年,是一系列裸女的速写:他用墨水或者铅笔以表现主义的手法描绘变形和夸大的身体,轮廓经常只需一笔勾勒下来。从他素描作品的表现力和简洁的风格来看,他受到毕加索20世纪30年代富于表现力的影响——比如毕加索在1931年为奥维德的《变形记》画的插图;布尔保奈的作品也有某些方面与儿童画相似,还有修纳特(Hugnet)1943年的作品《忍冬》的影响;布尔保奈在绘图中找到了属于自己的形象语言,与学院派规范相去甚远,反而追求某些原始主义的元素,强调自由直接的表达,在纸上赋予生命力。1945年,他为龙沙(Ronsard)的诗歌

① 2000年夏天,《解放报》在"探奇博物馆"专栏中介绍了欧洲5座最奇特的博物馆,奇幻工厂就是其中之一,慕名而来的参观者令迪西安静的街道顿时热闹无比(见V. Noce《走出仓库的原生艺术》,《解放报》2000年8月10日)。此外,费加罗杂志1987年9月5日和《电视全览》Télérama周刊1998年8月19日分别刊登的两篇文章,以及其他文章,令奇幻工厂的知名度大大提高。

② 1973年,布尔保奈第一次在雅各布工作室展览了他的作品突卟郎;1974年,它们在里昂美术馆展出。1978年,他参加了在巴黎举办的"特异艺术展"(Les Singuliers de l'Art),以及1979年在伦敦举办的"界外者艺术展"(Outsiders)。其他重要展览还包括1993年在法国纳韦尔(Nevers)举办的"大吃一惊"(Les Étonnants)展和1995-1996年在巴黎举办的"原生艺术及其同行者"展等。

艺术大家 Alain Bourbonnais

创作了 10 幅系列裸女插画，并在旁边加上了一句热情的评论："为什么偏偏是龙沙？……我喜爱龙沙，我感到跟他很贴近，我觉得我就是他——我们信仰同样的神：酒神、维纳斯、阿波罗。"①

在藏品中还有一幅创作于 1946 年的拼贴画，用布料和植物元素贴在覆盖木板的画布上。这件作品原生、扭曲的特征让我们联想到儿童画和精神病人的绘画作品。这个时期让·杜布菲和斯拉夫柯·寇帕克（Slavko Kopac）刚刚开始他们各自的艺术探索，他们用一种全新的风格来对抗法国古典主义艺术色彩传统，尽管布尔保奈对此并不知情，但他在早期创作中使用的表达与他们的风格十分类似。他已经熟练运用拼贴手法，借助各种非常朴素、变形和破旧的材料，甚至是回收的垃圾——布尔保奈后期作品的主要特征。在艺术家的遗产中我们现在还能看到几百张他求学时期创作的绘画作品，它们显示出来自建筑方面的显著影响：城市景观，旅行速写，建筑细节图，还有其他一些线条比较平静的绘画研究。1948 年，布尔保奈与其他 3 位年轻建筑师一同在阿尔及尔的多米尼克画廊举办了他的第一次作品展。不过，在这一时期的一些单独的素描和草图中，我们也能发现与其后期作品突卟郎一脉相承的创作原则：一种完整的艺术理念，将绘画、雕塑、造型艺术、戏剧和电影集于一身。在 50 年代前期，他为卡尔德隆（Calderon）的戏剧作品《人生如梦》设计舞台布景，用剧中的主要人物、一位枪手的形象装饰了剧场入口，人们要从他张开的双腿间入场，穿过走廊进入剧场。1955 年他参加了法国文化中心 Arfvitson 项目的设计竞赛，并获得了第一名。他拿到学位甫一毕业，就设计了一处游乐场，由仿如童话世界的奇异建筑和出其不意地穿行其间的小火车组成②。打破各个领域之间的藩篱，把建筑与艺术、艺术与生活混合在一起：这就是布尔保奈孜孜不倦地追求的目标。毕业以后，他随即成了一位著名建筑师③，肩负了众多责任和社会义务，更不要说繁重的工作压力。在这些压力下，他只能在私下里继续自己的艺术创作。他在距巴黎东南 100 千米的迪西买下了一处房产，它原本只是周末度假屋，后来却逐渐成了他的避难所和实验室。60 年代，布尔保奈在那里创造了他的反艺术模式——跳过所有壁垒、把艺术从社会习俗中解放出来，树立一个与日常理性相对立的非理性、乌托邦式的艺术理念——突卟

① 布尔保奈手写的评论，收藏于奇幻工厂的档案馆。
② 1955 年布尔保奈为这座游乐场和游览火车画了多部设计稿，目前都保存在档案馆中。
③ 1959 年，布尔保奈在卡昂大剧院和卢森堡千禧年大剧院的设计竞赛中分别夺标；60 年代初，他接受了在巴黎国立高等美术学院的教职，并且收到了很多建筑项目的订单。

郎，他尝试将雕塑、绘画、声音和运动相结合，创造一种与嘉年华集会上的机器人、舞会和旋转木马相贴近的完整艺术①。

70年代初，突卟郎成了布尔保奈的艺术代表作。他在模型铁架的表面覆盖混凝纸，在上面画出人物五官、皮肤等，并把从垃圾中回收得来的材料——罐头盒、骨头、破布头、束带和羽毛等固定在上面，创造出荒诞古怪、有时个头大得惊人的人物形象。在机械装置的牵引下，它们能够磕磕绊绊地做出奇怪的动作，不时发出可怕的噪音，它们看上去也像是一些巨大的自动玩具，人们可以爬进里面玩耍。布尔保奈称它们是他的"突卟郎部落"。它们有着各种各样的性别、情色化的外表，力大无穷，它们的蓬勃朝气和生命力让人想起民间的嘉年华，还有巴黎艺术专业学生们办的搞怪大游行。突卟郎以表演和运动为核心，充满戏剧性。这就是为什么他设计了很多真实场景，他家的成员们也分别出镜，扮演不同角色，这体现出他最初的概念和逻辑发展②。80年代初，突卟郎进化成了《服装》——的创作手法：他把来自自然环境和垃圾场、旧物堆的未经加工雕琢的材料综合利用，组布尔保奈在突卟郎的创作中大量应用了拼贴和装配，这是他从60年代起就熟练应用成令人瞠目的全新形象。我们可以推测，这种创作也在某种程度上受到了超现实主义的拾来品艺术的影响，它们的目的是抵消"我"（Moi）的控制作用，以达到无意识的源头，绕开西方文化中全知全能的理性……这个目标与布尔保奈反文化的艺术创作理念不谋而合。不过后者是从情感的角度提倡反文化，相信自己的直觉；他谈的创作自发性和直接性并非某种理论前提，而是他自己在创作过程中和在与其他原生艺术创作者交流中得到的真实感受。

他的三维作品还包括《电解》（Électrolyses），这也是一件装配作品，因为曾经在铜水中浸过，各个部分都因为天长日久生了铜绿而绽放出特殊的金属光泽。除此之外，他从未停止过版画和油画创作。60年代中期，他就开始实验新的版画技法，用各种奇怪材料制成可拆换部件的模具，能复制出外形奇怪的形象，像是有着夸张的器官的愚比王，手工染色，每一张都是独一无二的。1972年，杜布菲曾给布尔保奈写过一封热情洋溢的道谢信，感谢他寄给自己的一批亲手印制的版画作品④，并认为它们将会在版画未来发展中占有一席之地。这一系列版画还融合了拼贴和绘画，从名字上就体现出布尔保奈作品的创新和颠覆性特征，通过文字游戏融合了情色的色

① 米歇尔·哈贡（Michel Ragon）"布尔保奈的突卟郎"，选自展览"阿兰·布尔保奈的突卟郎"展览介绍，巴黎：雅各布工作室，1973年，第2页。

② 布尔保奈共导演了3部短片：《突卟郎帮》（1976）、《崔西克罗》（1977）和《粉色小人》（1987）。

③ 1999年，一部分"服装"被用在一部莫里哀戏剧中，在欧塞尔剧场上映。

④ 1972年1月8日通信，奇幻工厂档案馆。

艺术大家
Alain Bourbonnais

彩：1973—1974 年的《布祖》系列石版画，1976—1977 年的《痒痒挠》则是布面印刷，还有 1976—1977 年的《PI-N 装》和 1983—1984 年的《无题》系列，集合了拼贴手法和对情色杂志图片的戏仿。艺术家有意绕开社会风俗惯例，以讽刺的方式提出质疑："所有人都是愚比。都是乔装隐藏的愚比？"①

从突卟郎和其他绘画作品上，可以看到创作者的叛逆精神和反抗意识，正如布尔保奈自己在一次访谈中指出的："我必须让它们——不能说以戏剧的形式，因为这戏剧要打上引号——说话，让它们出去在稀奇古怪的地方散步搞怪……"②从 60 年代初一直到 1988 年溘然离世，他创作了很多内倾化的素描和绘画作品，它们以实验的快乐、表达的自发性和对材料的惊人运用为特征。现在，已经不可能把这三十几幅作品和小幅的移印版画，还有一些实验性作品，其色彩都涂了清漆，互相融合在一起。作为一位画家，布尔保奈创作了一套非同寻常的绘画哲学。所有这些都直接对欧洲传统绘画、尤其是法国绘画发起了挑战。他的创作完全独立于杜布菲和寇帕克等艺术家的探索，并受到很多原生艺术家的影响，他热爱并收藏了大量原生艺术作品——他也一定是因为这些创作非常贴近于他自己的思考和表达方式，才会把这些作品加入他的收藏。不过，布尔保奈的全部作品为艺术界贡献了一抹独特的色彩：他的个性、激情、古怪的幽默和他吞噬一切的劲头。艺术家阿兰·布尔保奈，在波鸿的展览中已经占据了重要的位置，而在他自己的收藏之外，他本人的作品极少为人所知，也绝对值得我们以更详尽的方式展示和分析他的这一面。

塞普·希基施－皮卡尔（Sepp Hiekisch-Picard）
德国波鸿美术馆馆长

① 1979 年 8 月 23 日阿兰·布尔保奈访谈，采访人 Claude Place，访谈内容收藏于奇幻工厂档案馆。

② 1978 年 5 月阿兰·布尔保奈访谈，采访人 Simone Mohr，访谈内容收藏于奇幻工厂档案馆。

生平

1925 年 6 月 22 日

阿兰·布尔保奈出生在阿列省的艾奈堡,并在那里度过他的童年。几年之后,他随父母搬家到图尔,他的父亲是军人,母亲在大剧院旁边开了一家食杂店。店里经常有演员们光顾,小阿兰对他们非常着迷。12 岁时,他开始画油画,他画的风景画在图尔一家书店里销路很好。

1943 年

18 岁这一年,他去了巴黎国立高等美术学院学习,并很快成了"一个人物"。他在美院学习了 12 年,同时在建筑师事务所打工来支付学费和多次国外旅行的费用;希腊和意大利是他最喜爱的目的地。

1954 年 11 月

29 岁这一年,他以优异成绩从美院毕业,并与凯洛琳结婚。他们在巴黎 6 区的雅各布路定居下来。

1957–1980 年

他赢得了多次法国国内和国际上的项目竞标,设计建造了卡昂剧院、卢森堡国家大剧院、圣－克鲁教堂,RER 城铁 Nation 站、唐布雷公园、欧塞尔杜邦区和市立图书馆等。

1960 年

他要在乡下买一所房子,他在迪西(约纳)买下了一座河边的房子,因为这里让他想起自己出生的地方。在这里,他开始了自己的"秘密创作",作为对建筑师工作的精准要求和压力的发泄,但也是重寻童年的爱好。从那时开始,他慢慢发展出双重语言:工作日的建筑师,周末的艺术家。

同时,他还在乡间发现了很多由边缘人士创作的作品,这些物件的创作者都非常单纯,不了解艺术,是受神灵启示、茫然不知所言的农民,他因此开始了奇特的收藏。

1963 年

他被学生们选为巴黎国立高等美术学院建筑系主管教授,留校任教直到 1967 年。

1968 年

他获得市政建筑和国家宫殿建筑首席建筑师称号。

1970 年

他怀着极大热情投入突卟郎的创作。

1971 年

他遇见了让·杜布菲,恰逢后者在电视上宣布:"我把我的收藏捐赠给洛桑市,因为法国并不愿接纳它们。"他俩一见如故,互相欣赏,成就了一段长久的友谊和默契合作。

1973 年

他在巴黎雅各布街开设了一家叫作雅各布工作室的画廊,经营界外艺术,他受杜布菲的催促,决定接下杜布菲的研究任务,在法国继续原生艺术研究。

1973 年

他在雅各布工作室展出了突卟郎。

1974 年

他在圣皮埃尔宫(即里昂美术馆)展出了突卟郎。

1978 年

从 1 月 19 日到 3 月 5 日,他和米歇尔·哈贡联合策划与组织了一次令人耳目一新的重要展览——在巴黎现代艺术博物馆举办的"特异艺术展"(Les Singuliers de l'Art),受到热情称赞和各方好评。

1979 年

"特异艺术展"以英文"界外者"(Outsiders)为名在伦敦展出。

1982 年

巴黎的雅各布工作室关闭,而奇幻工厂在迪西他乡下家中的谷仓里诞生,场馆布置体现了边缘化

特点：贝壳和作品相映成趣，所有的艺术家都与布尔保奈一家人保持着亲密联系，组成了一个真正的大家庭。

1986 年
"未驯化的艺术"（Les Indomptés de l'Art）第一次在贝桑松格兰维尔宫展出。

1988 年
6 月 20 日，他在迪西家中突然去世。

剪报 REVUE DE PRESSE

《布尔保奈,阿兹和贾穆尔》

科朗丹(Corentin)

布尔保奈采取了与杜布菲一脉相承的方法,他欣赏那些朴实、不加装饰、对材料又有着巧妙利用的绘画作品,并力图让世人看到它们的价值。这些图画经常跟儿童画非常相似。

……

我们被感动、甚至可以说被诱惑,因为画家似乎将整个绘画体系抛在一边,专注于以幻想和幽默来表达自己的真情实感。

在我看来,《城堡》是个很好的开端……

……

我们可以清楚地看到,布尔保奈的壁画作品显示出他对大画面非常好的掌控力,以及对精神世界的描绘。

——《艺术》周报,阿尔及尔,1948年6月3日

《巴纳布斯俱乐部文稿》

让·布亥（Jean Bouret）

突卟郎是一些活动雕塑，是对整体艺术表达的尝试。……

突卟郎们穿着颜色鲜艳、华丽俗气的衣服，踩着木鞋，敞着短裤，有胸有屁股（有的甚至有4个乳房），阴阳合体，那是因为爱——或者说欲望，在其中扮演着主角。它们生活在自然之中，在清澈的小河边，方便洗漱，或者在公共垃圾场，这也是它们选择的生活空间，它们在那里钓鱼、打猎、吃饭、喝酒、做爱或者牵手散步、采野花。它们放荡不羁，也经常小偷小摸。表里不一是它们的魅力之一，它们全然不知笛卡儿为何人、逻辑为何物，但它们知道什么是太阳、什么是自然，导演精心选择的场景流动着热烈、奢华、新鲜的光芒，就像一幅印象派绘画。

它们在色彩中畅游，那是怎样的色彩啊……它们沐浴在音乐之中，那又是怎样的音乐！

追逐、争斗、纠缠、拉扯、痛骂，突卟郎们出现在灌木丛的每个角落，就像是莎翁戏剧中的人物，沉默而警觉。这部电影充满灵感和笑料，令人屏息，真正的电影，也很"原生"，在这里，只有3个真正的主题：生命、死亡和爱，它们在电影中显露并交织在一起。

——《新文学》，1975年12月22日

艺术大家
Alain Bourbonnais

《外科医师和畜牧者》

皮埃尔·卡巴纳（Pierre Cabanne）

　　面对布尔保奈的突卟郎，会让人想起巴斯德（Pasteur）在看到奥迪隆·雷东（Odilon Redon）创作的魔幻作品时对他说的一句话："先生，您的这些怪兽像是要活过来了！"疯子、罗丝小姐、欲望屁精、钱多多、双面宝贝等等，也都活得真真切切。话说回来，它们跟我们又有什么不同呢？同样的脑袋、眼睛、四肢、头发、衣服、手势、态度、运动……啊，对了！它们不说话。关于这一点，这些两米多高，用回收材料、木板、混凝纸、纸壳和各种杂七杂八的材料制作的"突卟郎"，跟你我一样，都是这纷繁喧闹的世间的一分子，都同样疯狂，都身处这个充满骚动、恐慌和震动的文明的旋涡。它们是活着的。
　　……
　　在愚比王、米若波鲁斯（Mirobolus）和麦克亚当（Macadam）、加斯东·沙萨克（Gaston Chaissac）和尼斯嘉年华的"大脑袋"的交汇处，追随着恩索尔（Ensor）、基希纳（Kirchner）的脚步，突卟郎没有年龄、没有年代、没有文化背景；它们可能就像在洛桑建造的原生艺术博物馆那样，是普罗大众趣味登上大雅之堂的最后机会，而后者一直是所有欢乐和节日的意义所在。

——《战斗》，1973年10月30日

《这就是突卟郎的欢乐世界》

评价一个系统的优劣要看它的运转状态。我要为突卟郎们点赞,因为它们是活生生的。它们互相撕咬打闹、放屁跳脚一样不少,既会张牙舞爪也可以婀娜多姿。休息的时候,它们看上去有些阴沉讥讽,也很满足——半嗔半喜,亦假亦真——就像是看管所里那些独自默默微笑的人。这并非一次由唯美主义向贝吉(Monstra Enrico Baj)或贝尼(Antonio Berni)这类城市民俗艺术风格的史诗性转变,我们还停留在语言的规范期,停留在情感阶段,其中孕育了所有可能性:作为《十日谈》的主角的愚比王,融合了雅里的幽默和薄伽丘的讥讽。
绘画亦是思考,言语即是舞蹈。这就是突卟郎的欢乐世界。

皮埃尔·莱斯塔尼(Pierre Restany)
巴黎,1973 年 9 月
——《展览说明》,雅各布工作室,1973 年 10 月

《迪西艺术家阿兰·布尔保奈参加"特异艺术展"》

M.-A. 皮亚(M.-A. PIAT)

界外艺术(标准之外的艺术)

与其他"特异艺术家"们相比,阿兰·布尔保奈自有特殊之处。他在位于约纳的安静的家中创造了一个奇异的世界,由惊人的雕塑—机器人(例如罗丝小姐)组成,这些"突卟郎"最高的有 5 米多,用随便什么不正常的、乱七八糟的材料制成,但不知为何,对于这些样子古怪丑陋的怪兽,人们最终竟然会对它们油然而生同情感。他还是雅各布工作室的创始人。

……

作为艺术界的异类,他同时还是市政建筑和国家宫殿建筑首席建筑师,以及一位……我们当地的艺术家。

——《约纳共和党人》,1978 年 4 月 10 日

艺术大家
Alain Bourbonnais

《美术馆里的突卟郎》

阿兰·布尔保奈与他的突卟郎们极为相像：爱开玩笑，色彩鲜艳，狡黠的目光，快乐蓬松的胡须与浓密的小胡子形成鲜明抗争，他总是给人惊喜，无法推测今天他会以哪一面出现。……

我们面对着的是一种民间艺术，利用了对日常消费品出人意料的转化，利用戏剧的表现形式和由机械装置引发的神往和想象。当如此简单的机械装置突然自己动了起来，人们顿时感觉置身庙会、坐着以前那种老式的旋转木马。这就是"节日"，我们要跟上这些突卟郎，就像狂欢人群跟着嘉年华的国王——那被称为陛下的巨大木偶……

——《论坛》，里昂，1974年6月

《艺术之光》
让-马克·康巴涅（Jean-Marc Campagne）

我们还能看到令人诧异的阿兰·布尔保奈，平时是市政建筑首席建筑师，私下里是眼光独特的收藏家和一群机器人雕塑的创造者（其中一些还是可穿着的）——这些突卟郎是展览上毋庸置疑的焦点。多么热闹鲜活的嘉年华！

——《法国收藏家》，1978年3月

《阿兰·布尔保奈：突卟郎》

雅各布工作室，巴黎6区雅各布路45号

但每个周末，在几公里之外，布尔保奈重新回到他的王国。这个堆满杂物的地方，是个藏满宝贝的杂货铺。因为他痴迷于"捡破烂"：破布片、螺母、别针、内衣纽扣、破旧的眼镜、破碎的万花筒、各种线头和旧瓶子……

布尔保奈就这么开始了自娱自乐。他爽朗的笑声一直能传到村里的小酒馆。怀着愉悦的心情，他在工业社会的呕吐物中寻找自己的创作材料，拼贴、装配、混搭、裁剪，再精心加以装饰，随意折曲、劈开和扭结。就这样，一个人物形象在他一刻不停的手中慢慢出现：一个"骚动的""难以满足的"一坨"屎"。他这么自娱自乐已经有很长时间了，这家伙！他创作了这么多人物，看上去像是身处班什嘉年华，或者是什么中世纪的愚人节。这是场盛大的化妆舞会，蒙面大游行。这些用混凝纸制成的奇怪人物，纽扣或门把手做的眼睛，脸上开花一般洋溢着快乐。好色、滑稽可笑、五彩缤纷，它们咯吱咯吱地做爱，欢叫不绝，汹涌澎湃。它们互相爱抚，四肢、性器交缠在一起。它们身材大小不一，是人类情感和童年幻想的化身。外表廉价，每隔一分钟就要给心脏上发条，四肢似乎不太牢靠，随时会散架。它们嘲讽我们，也挑战着我们。它们让我们看到，如果不能说话（按字面的意思），我们就什么都不是，像孩子那样。它们放肆地朝笛卡儿、杜克诺将军，还有大主教脸上吐口水。它们比自然还真实。

——《聚焦》，A.L.，1973年11月

艺术大家
Alain Bourbonnais

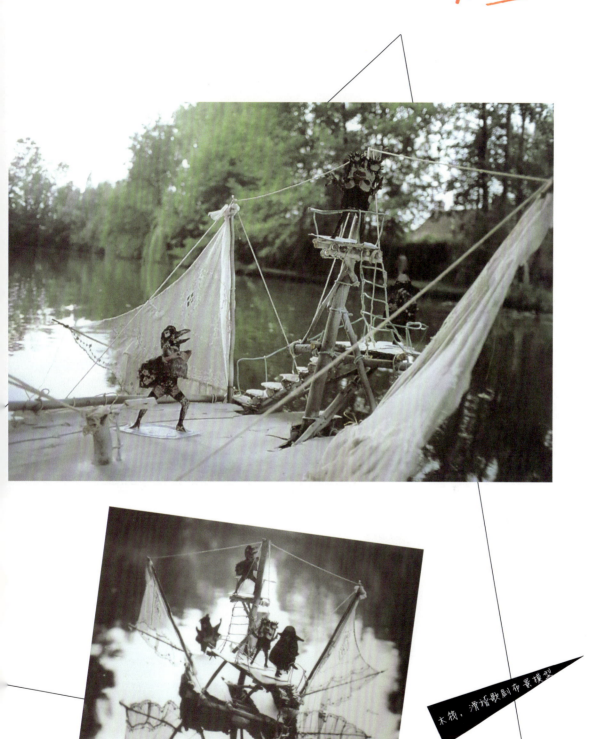

木筏，滑稽歌剧布景模型

81

An Outstanding Artist

阿兰·布尔保奈

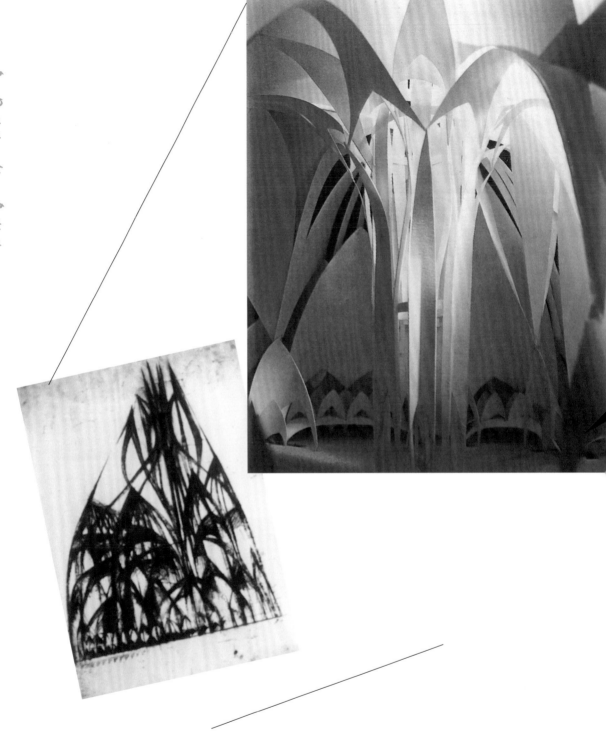

艺术大家
Alain Bourbonnais

l' ARCHITECTE

建筑师

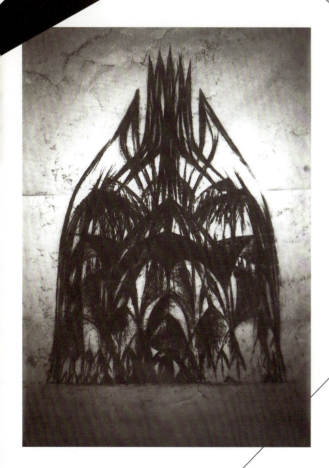

斯黛拉·马图提那（Stella Matutina）教堂，圣克鲁（Saint-cloud），1965

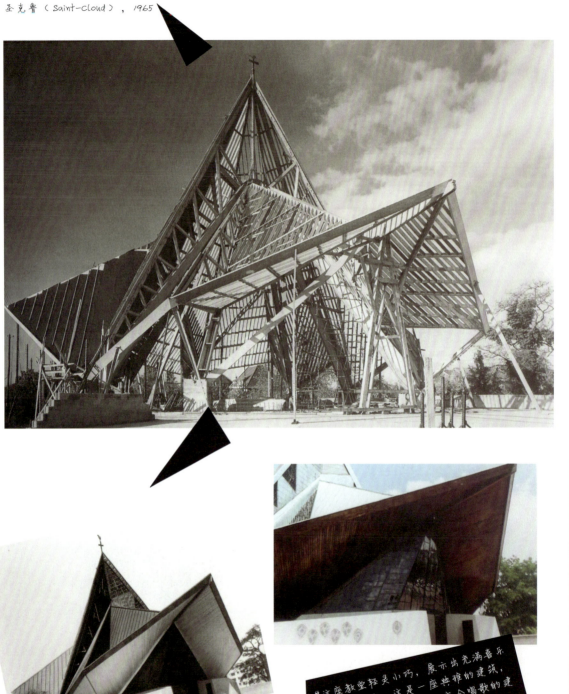

"这座教堂轻灵小巧，展示出充满喜乐与活力的精神，这是一座典雅的建筑，瓦莱里一定会说，这是一座会唱歌的建筑"……

——马克·盖亚尔（Marc Gaillard），《艺术杂

艺术大家
Alain Bourbonnais

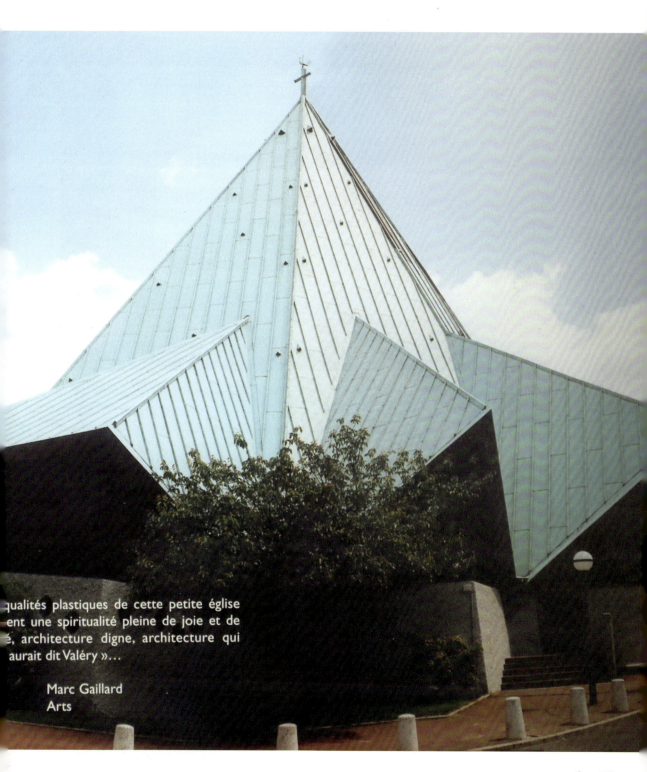

qualités plastiques de cette petite église
ent une spiritualité pleine de joie et de
é, architecture digne, architecture qui
aurait dit Valéry »...

Marc Gaillard
Arts

卡昂剧院，1963

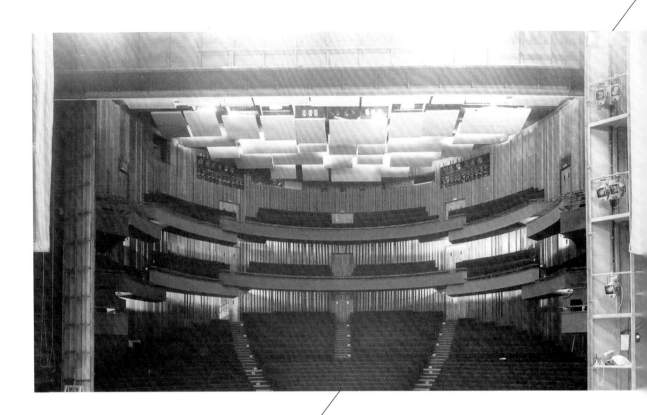

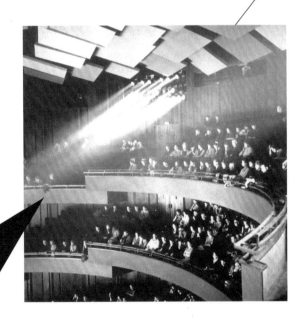

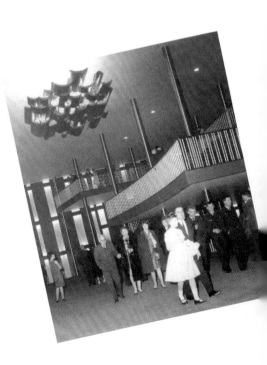

艺术大家

卢森堡大剧院，1963

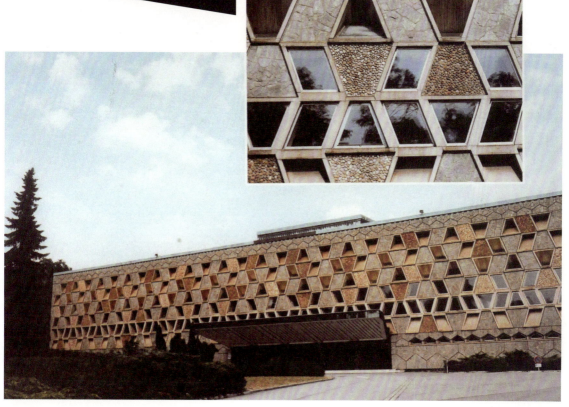

"我们城市的大剧院，是一项技术上的巨大成功，它不但具有前瞻性和说服力，激发着人们的赞叹和敬意，并且饱含温情！它宁静、低调、纯真的外表融入精密的几何结构中，我们被融合了力量、高贵、简洁和精确的设计所深深吸引……我们的大剧院令人赏心悦目……"

——皮埃尔·弗里登（Pierre Frieden）

卢森堡文化事务副市长

（卢森堡国家大剧院25周年纪念）

An Outstanding Artist
阿兰·布尔保奈

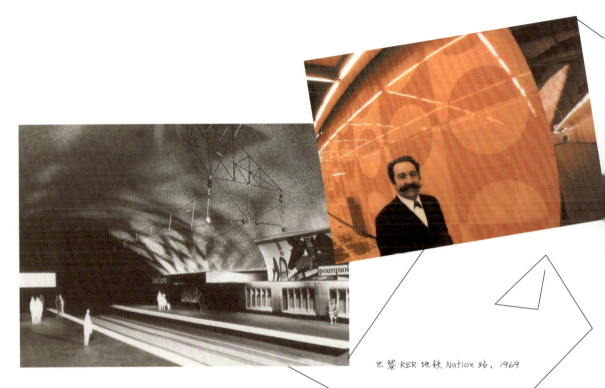

巴黎RER地铁Nation站，1969

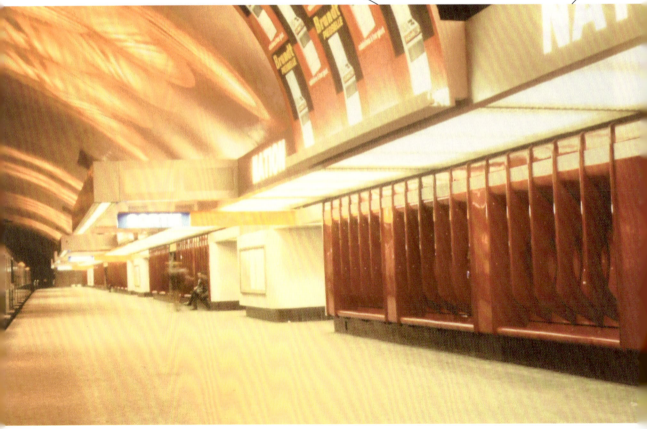

艺术大家
Alain Bourbonnais

欧塞尔（Auxerre），杜邦区，
市立图书馆，1975-1976

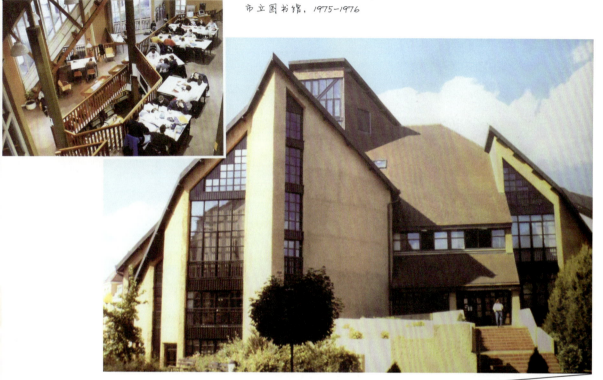

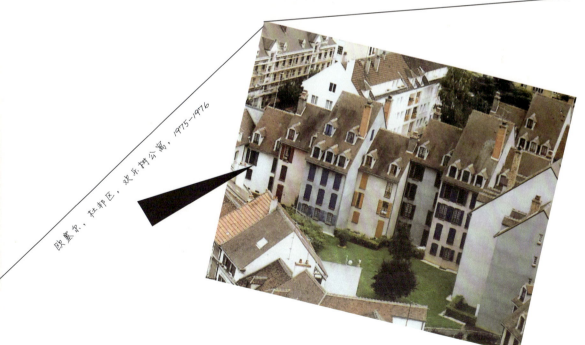

欧塞尔，杜邦区，欢乐树公寓，1975-1976

园林建筑景观

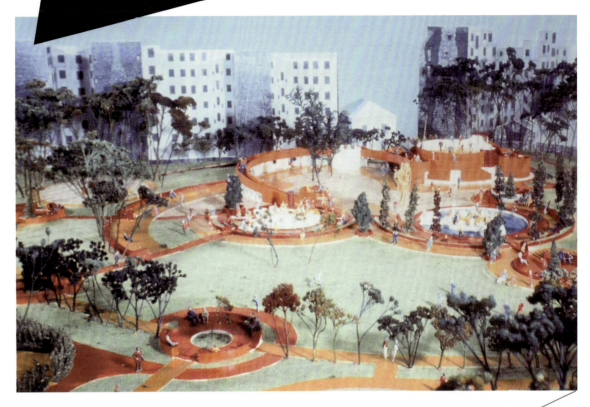

德努埃特广场（Square Desnouette），巴黎，1971

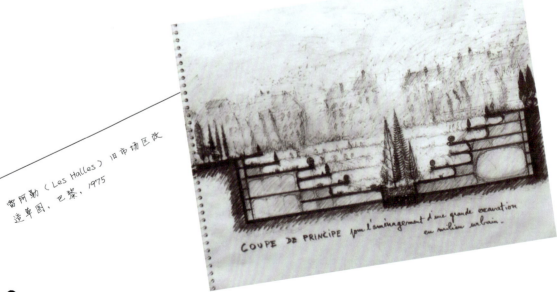

雷阿勒（Les Halles）旧市场区改造草图，巴黎，1975

艺术大家
Alain Bourbonnais

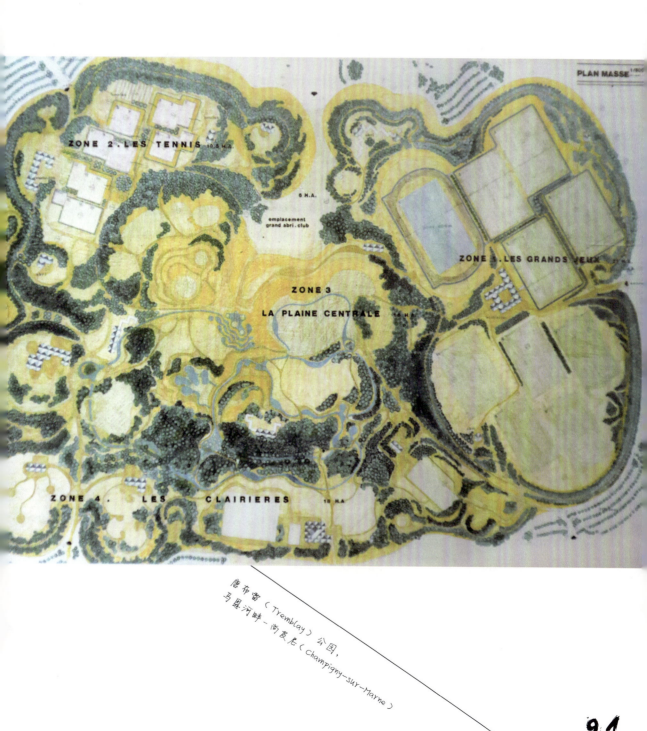

唐布雷（Tremblay）公园，
马恩河畔－尚皮尼（Champigny-sur-Marne）

An Outstanding Artist
阿兰·布尔保奈

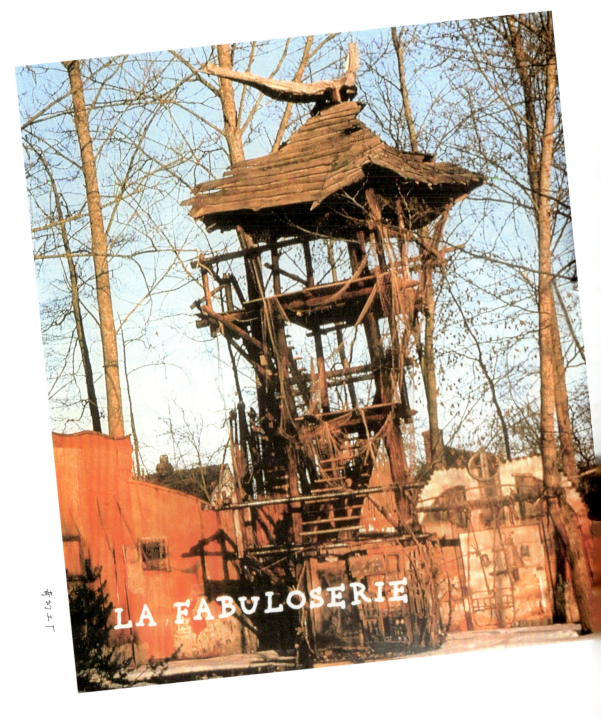

梦幻工厂

电影《哭叶郎帮》中的瞭望塔和布景

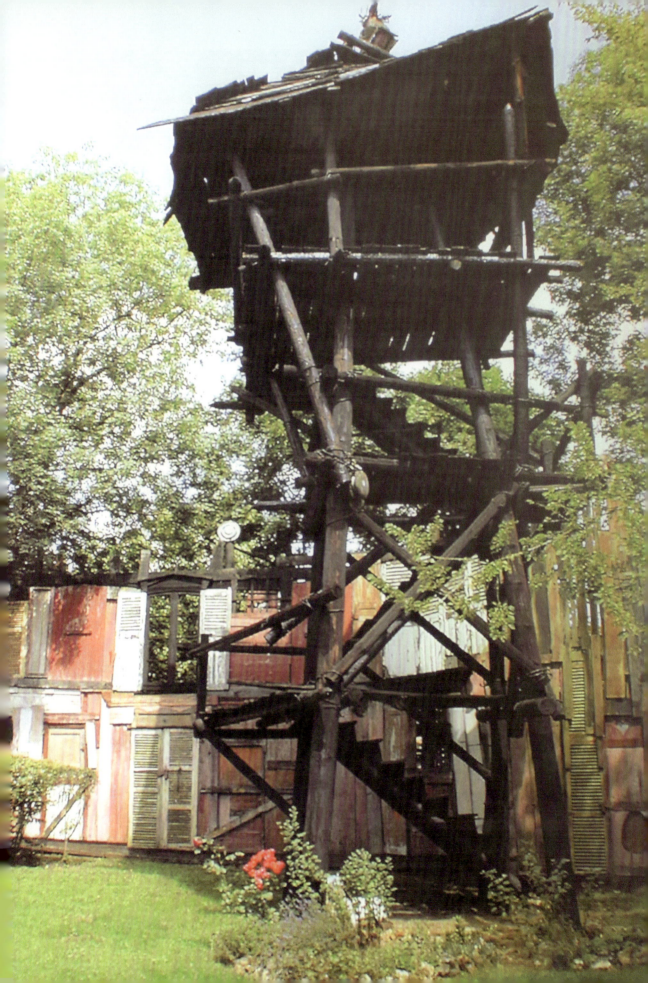

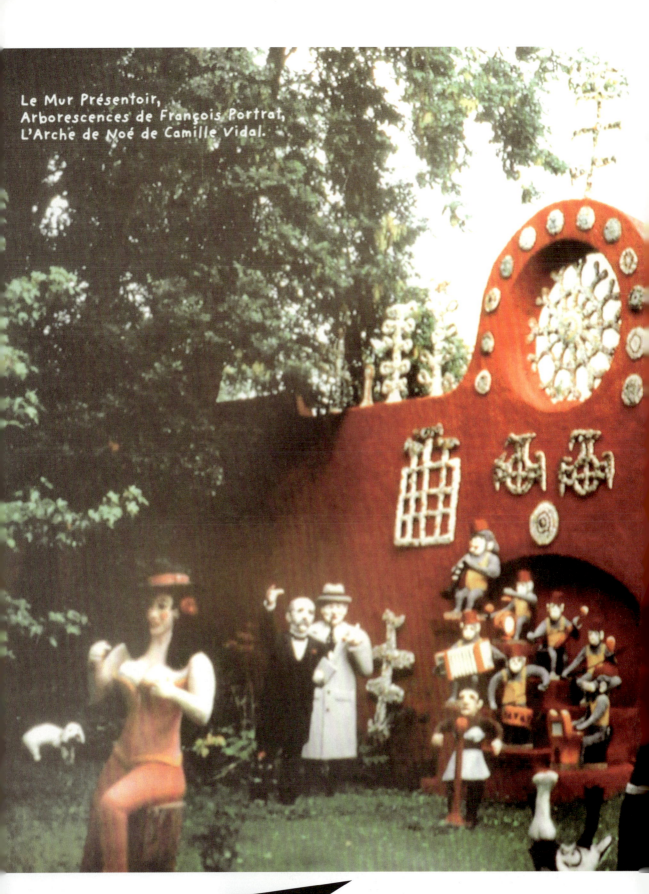

Le Mur Présentoir, Arborescences de François Portrat, L'Arche de Noé de Camille Vidal.

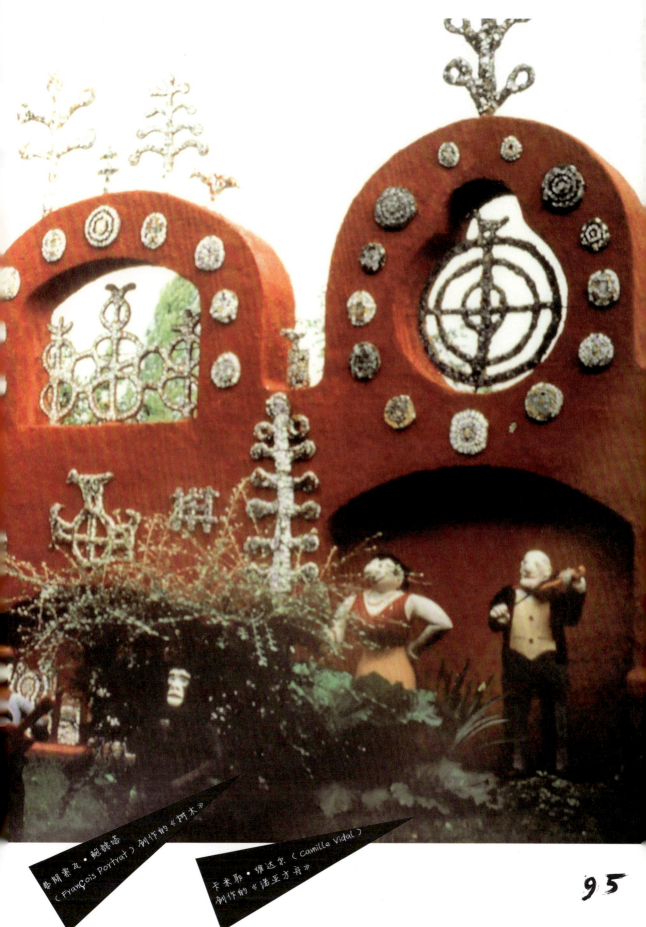

弗朗索瓦·鲍赫塔
（François Portrait）创作的《树木》

卡米耶·维达尔（Camille Vidal）
创作的《诺亚方舟》

隧道

An Outstanding Artist
阿兰·布尔保奈

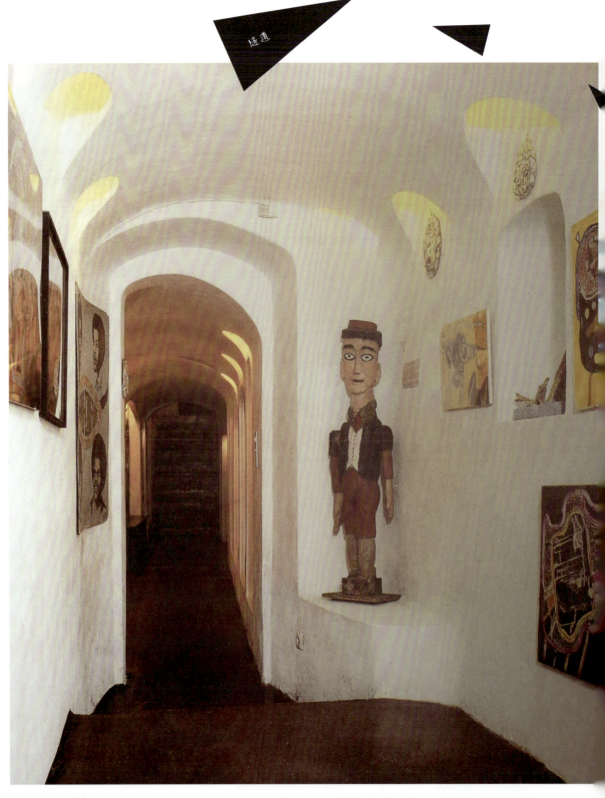

艺术大家
Alain Bourbonnais

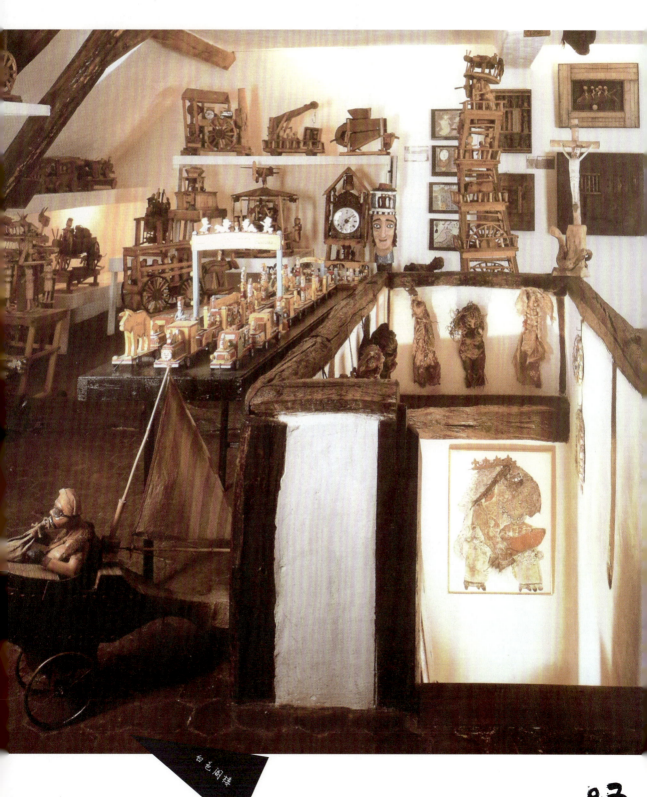

白色阁楼

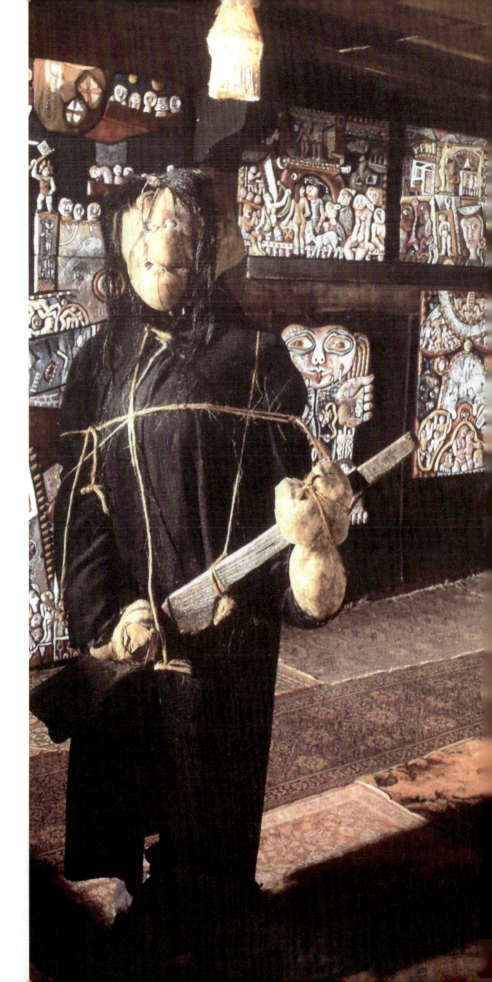

艺术大家
Alain Bourbonnais

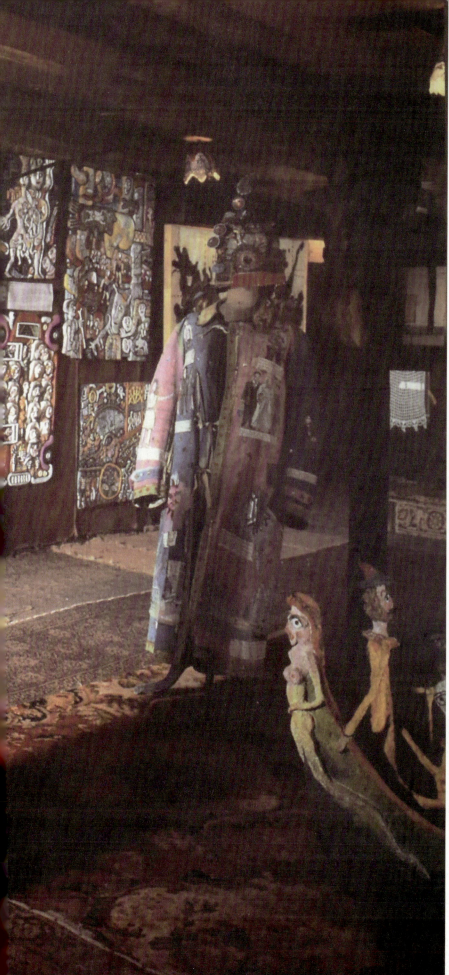

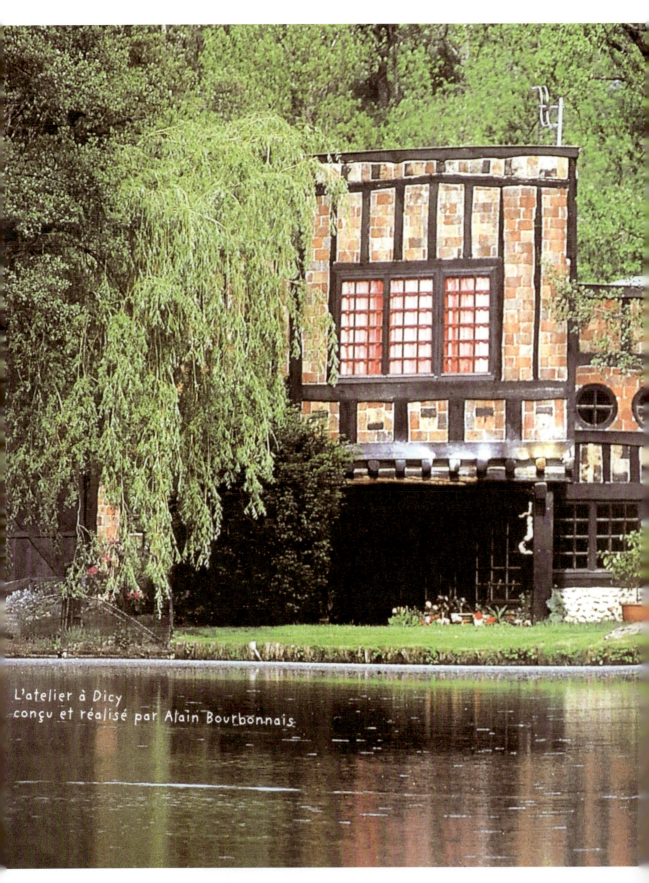

L'atelier à Dicy
conçu et réalisé par Alain Bourbonnais

位于迪西的奇幻工厂
由阿兰·布尔保奈亲自设计建造

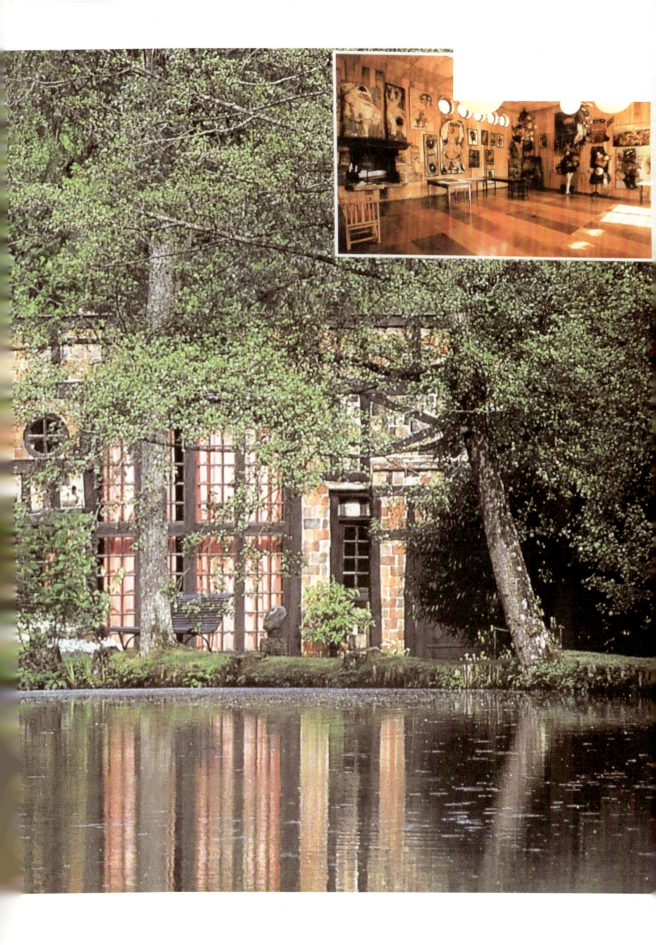

致谢

我们在此向勃艮第大区议会
约纳市议会
约塞尔艺术与历史博物馆
约塞尔市政府
以及我们所有忠实、低调的朋友们
致以我们诚挚的谢意
没有你们的大力支持，就没有这本书的诞生。

照片作者
Alan Bourbonnais
Sophie Bourbonnais
Jean-François Hamon
Francisco Hidalgo
Jean-Pierre Lagarde
Josette Laliaux
Olivier Prialnic
Gilles Puech
François Thion